数字媒体设计(微课版)

裴若鹏 丁 茜 周 颖 张 岩 刘 哲 编著

清华大学出版社
北京

内 容 简 介

本书是高等学校非计算机专业的计算机实践教材,在提高学生的计算机实践能力、掌握办公软件的同时,又着重培养学生的计算机设计水平,从平面设计、Flash动画到音视频编辑,多角度、多维度地丰富了学生的计算机实践学习内容。

全书分为6章,分别介绍Word排版、Excel数据处理、PowerPoint幻灯片制作、Photoshop平面设计、Flash动画设计和音视频编辑。每一章实验都是从简单的小实验入手,再慢慢深入到难的实验,层次分明、操作步骤详细。

本书主题是数字媒体设计,每个软件除了介绍使用方法和技巧外,也从设计的角度让每个实验作品更专业化,让制作者感受到作品的美感,增加成就感。本书适用于综合类大学的公共计算机教学,本书配备视频讲解,也适合自学者使用。

本书封面贴有清华大学出版社防伪标签,无标签者不得销售。
版权所有,侵权必究。举报:010-62782989,beiqinquan@tup.tsinghua.edu.cn。

图书在版编目(CIP)数据

数字媒体设计:微课版/裴若鹏等编著.—北京:清华大学出版社,2020.9(2023.1重印)
ISBN 978-7-302-56409-6

Ⅰ.①数⋯ Ⅱ.①裴⋯ Ⅲ.①数字技术—多媒体技术—应用—艺术—设计—高等学校—教材 Ⅳ.①J06-39

中国版本图书馆CIP数据核字(2020)第170424号

责任编辑:陈冬梅
封面设计:杨玉兰
责任校对:王明明
责任印制:宋 林

出版发行:清华大学出版社
 网　　址:http://www.tup.com.cn, http://www.wqbook.com
 地　　址:北京清华大学学研大厦A座　邮　编:100084
 社 总 机:010-83470000　邮　购:010-62786544
 投稿与读者服务:010-62776969, c-service@tup.tsinghua.edu.cn
 质量反馈:010-62772015, zhiliang@tup.tsinghua.edu.cn
 课件下载:http://www.tup.com.cn, 010-62791865

印 装 者:三河市龙大印装有限公司
经　　销:全国新华书店
开　　本:185mm×260mm　印　张:12.75　字　数:307千字
版　　次:2020年9月第1版　印　次:2023年1月第4次印刷
定　　价:58.00元

产品编号:088814-01

前　言

在全面推进现代信息技术与教育教学深度融合的时代背景下，计算机应用类的课程对于培养人才尤为重要。大学计算机基础几乎是所有高校都开设的必修课程，虽然是公共课，但因为信息技术和互联网的重要性，加之授课对象的广泛，计算机基础课受到的重视程度也越来越高。课程的显著特点是内容更新特别快，所以在内容选取、讲解方法、授课方式、考核办法、专业结合等方面都要与时代相结合，不断改革创新。

本书是高等学校非计算机专业学生的大学计算机基础课程的实践教材。第一章至第三章讲解的是Office办公软件，是本书的基础必修内容；第四章至第六章分别是Photoshop平面设计、Flash动画和音频视频编辑相关内容，为学生提供了更多的选择。内容上有必备的文档编辑、数据处理和幻灯片制作，也有图片、声音和视频的处理，使学习内容更丰富多彩。本书以"案例"学习为主展开，层层深入，教学案例由简入繁，可以满足不同专业的实际需求。

本书是由裴若鹏、丁茜、周颖、张岩、刘哲编著，同时还得到其他同事协同帮助，第一章、第五章由裴若鹏编写，第二章由周颖编写，第三章由丁茜编写，第四章由裴若鹏和刘哲编写，第六章由张岩编写。

为了配合高校计算机公共课的改革，我们编写了本书。以多模块、多层次、多专业的知识体系来支持课改，让公共课更好地服务于专业教学，与文理、艺体专业课深度融合，为专业课学习打下良好的基础。本书的编者都是具有十几年计算机公共课教学经验的教师，根据教师的各自特长和不同专业的特点，有针对性地设计案例，覆盖教学大纲所有知识点，并做到因材施教。本书的实验案例经过学生测试难易适当，感谢李泓兰同学的测试和视频录制，在此也对所有参与编写及出版的各位老师表示深切的谢意。

本教材为立体化教材，提供配套教学视频、PPT和习题。Office办公软件采用2016版本，Photoshop软件采用CS3版本，Flash软件采用CS3版本，会声会影软件采用X5版本。由于编者水平有限，书中难免存在一些疏漏之处，恳请广大高校师生与读者给予指正。

<div style="text-align:right">裴若鹏</div>

目录 Contents

第一章　文字处理软件 Word ………… 1

第一节　文字处理软件 Word 简介 …… 3
　　一、Word 的发展历程 …………… 3
　　二、Word 的基本功能 …………… 4
第二节　"爱心树教育"宣传单排版 … 10
　　一、排版概要设计步骤 ………… 11
　　二、排版详细操作步骤 ………… 12
第三节　毕业论文排版 …………… 22
第四节　电子邮件合并 …………… 30
习题 ……………………………… 34

第二章　数据处理软件 Excel ………… 35

第一节　数据处理软件 Excel 简介 …… 37
　　一、Excel 的发展历程 …………… 37
　　二、Excel 的基本功能 …………… 38
第二节　数据处理基本操作 ……… 39
　　一、"员工工资表"的录入、运算
　　　　与排版 …………………… 39
　　二、制作"员工实发工资"图表 … 45
第三节　数据统计分析 …………… 49
　　一、数据排序 …………………… 49
　　二、数据筛选 …………………… 51
　　三、数据分类汇总 ……………… 52
第四节　数据透视表 ……………… 54
第五节　数据处理案例应用 ……… 56
　　一、数据获取 …………………… 56
　　二、数据统计分析 ……………… 60
习题 ……………………………… 64

第三章　演示文稿制作软件 PowerPoint ……………… 67

第一节　演示文稿制作软件 PowerPoint 简介 ……………………… 68
　　一、PowerPoint 的发展历程 …… 69
　　二、PowerPoint 的基本功能 …… 69
第二节　PowerPoint 综合案例 …… 70
　　一、第一页幻灯片 ……………… 71
　　二、第二页幻灯片 ……………… 72
　　三、第三页幻灯片 ……………… 76
　　四、第四页幻灯片 ……………… 78
　　五、第六页幻灯片 ……………… 79
　　六、第八页幻灯片 ……………… 81
　　七、第十页幻灯片 ……………… 83
　　八、第十一页幻灯片 …………… 84
　　九、幻灯片母版设置 …………… 85
　　十、超链接设置 ………………… 87
　　十一、幻灯片切换效果 ………… 88
　　十二、动画效果设置 …………… 89
　　十三、插入背景音乐 …………… 91
　　十四、保存幻灯片 ……………… 92
第三节　PowerPoint 图片编辑 …… 93
　　一、裁剪图片 …………………… 93
　　二、更改图片背景 ……………… 94
　　三、图片的排版布局 …………… 95
第四节　PowerPoint 形状设计 …… 96
　　一、区域分割 …………………… 96
　　二、合并形状 …………………… 97
　　三、SmartArt 的使用 …………… 99
第五节　PowerPoint 动画设计 …… 100
　　一、文字动画 …………………… 100
　　二、组合动画 …………………… 102
　　三、连贯动画 …………………… 103
第六节　PowerPoint 音视频编辑 … 105
　　一、插入音乐 …………………… 105
　　二、插入视频 …………………… 107
第七节　PowerPoint 放映设置 …… 108
　　一、隐藏幻灯片 ………………… 108

二、录制幻灯片 …………… 109
　　三、放映幻灯片 …………… 110
第八节　PowerPoint 的共享发布 …… 111
　　一、将演示文稿保存为图片 …… 111
　　二、将演示文稿保存为视频
　　　　文件 ………………… 112
　　三、将演示文稿保存为放映
　　　　模式 ………………… 112
习题 ……………………………… 113

第四章　图形图像处理软件 Photoshop …………… 115

第一节　图像处理软件 Photoshop
　　　　简介 ………………… 117
　　一、Photoshop 的发展历程 …… 117
　　二、Photoshop 的界面介绍 …… 117
　　三、Photoshop 基本概念 …… 120
第二节　图像编辑之插花制作 …… 121
第三节　路径的使用 …………… 125
　　一、变换四边形 …………… 125
　　二、邮票制作 ……………… 126
第四节　图像调整 ……………… 129
　　一、图像去色及调整大小 …… 129
　　二、调整图像色相/饱和度 …… 130
　　三、调整图像色阶 ………… 131
第五节　图层编辑 ……………… 132
　　一、绘制卡通形象 ………… 132
　　二、移动图像，调整不透明度 … 133
　　三、人物聚光效果 ………… 135
第六节　蒙版应用 ……………… 136
　　一、将风景放入瓶子里，成为瓶子
　　　　风景 ………………… 136
　　二、移花接木之换脸术 …… 138
　　三、剪切蒙版应用之换服装 …… 139
第七节　文本工具 ……………… 140
第八节　滤镜工具 ……………… 142
　　一、人物背景模糊法 ……… 142
　　二、制作动感汽车 ………… 143
第九节　海报制作 ……………… 144
习题 ……………………………… 147

第五章　动画制作软件 Flash ……… 149

第一节　动画制作软件 Flash 简介 … 151
　　一、Flash 的发展历史 ……… 151
　　二、Flash 的基本功能 ……… 151
第二节　Flash 抠图制作 ………… 152
第三节　Flash 工具使用 ………… 154
第四节　Flash 形状动画 ………… 157
第五节　Flash 运动引导动画 …… 160
第六节　Flash 综合设计 ………… 167
习题 ……………………………… 171

第六章　数字音频和视频的处理与设计 …………… 173

第一节　基础知识 ……………… 174
　　一、视频基础知识 ………… 174
　　二、会声会影 ……………… 176
第二节　快速制作一部视频短片 … 178
第三节　制作动画视频 ………… 182
第四节　制作拼图动画 ………… 185
第五节　制作配乐诗朗诵 ……… 190
第六节　制作音乐 MV ………… 192
习题 ……………………………… 193

参考文献与链接 …………………… 195

第一章
文字处理软件 Word

学习要点及目录

- 使用Word软件编辑文档,掌握格式化文字,排版布局,图文并茂,设计表格,审阅文档。
- 运用不同类型的色彩和形状构图来提升文档的内涵。
- 归纳总结出通过文字、图片、图形、表格、色彩、构图等技术表达作者信息的能力。
- 运用信息技术,能够搜索资料并下载编辑,积累专业经验的同时创造出属于自己风格的文档。
- 运用段落格式、大纲级别、导航窗格等技术手段掌控整个文档结构,辅助培养自己的专业思维。

核心概念

文本编辑　查找替换　字体格式化　段落格式化　样式　项目符号和编号　边框和底纹　分栏　首字下沉　剪贴画　图片　艺术字　自选图形　文本框　表格　设置页眉页脚　插入页码　插入分隔符　页面设置　目录　格式刷　批注　脚注　尾注　邮件合并　视图　导航窗格

引导案例

使用Word软件可以创建和编辑信件、证书、奖状、日历、名片、合同、协议、法律文书、贺卡、新闻、报告、简历、行政公文、网页或电子邮件中的文本和图形。在大学生活和学习中,也经常会用到,如课堂作业、日记、项目申报、毕业设计、创业传单制作等。

案例导学

通过"爱心树教育"宣传单排版、毕业论文排版、电子邮件合并三个案例,掌握文字排版技术,满足学习中对于文字排版的需求,掌握案例中的设计理念,并运用到专业的学习中。

第一节　文字处理软件 Word 简介

Microsoft Office Word是美国微软公司的一个文字处理应用软件。使用Word软件可以创建和编辑信件、报告、网页或电子邮件中的文本和图形。该软件最突出的特点是"图文并茂，所见即所得"，即在Word文档中可以方便地实现图片、表格与文字的混合编排，编辑排版的效果与实际打印效果相同。Word是目前被广泛使用的文字处理软件。

Word的应用方向非常广泛，在大学生活和学习中，也经常会用到，如课堂作业、日记、项目申报、毕业设计、创业传单制作等。

一、Word的发展历程

从1983年年底发布的第一代基于DOS系统的Word，到现在基于Windows系统的最高版本Word 2019，Word经历了17个版本。随着Windows操作系统的发布，第一个Windows版本的Word 1.0发布于1989年，具有划时代的意义，图1-1是其运行界面。从Word 95、Word 97、Word 2000、Word XP到经典的Word 2003，Word的功能逐渐强大，Word 2007版本以后，采用了新的文件格式，文件扩展名改为.docx。Word 2000~2003的用户可以安装一个名为"Microsoft Office 兼容包"的免费插件用来打开docx格式的文件；Word 2007~2013的用户可存储doc格式的文档，以方便Word 2000~2003的用户使用。

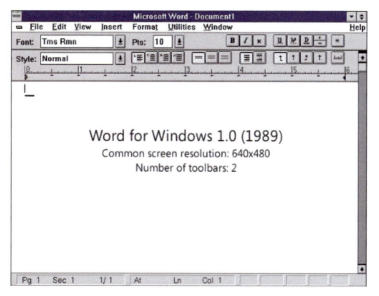

图1-1

二、Word的基本功能

Word文字编辑软件是现阶段最常用的文档排版软件,其特点是所见即所得,在屏幕上编辑的效果与打印的效果一样,并支持打印预览。经过排版处理后的文档更加整洁美观、主题鲜明,相比纯文本的文档更具吸引力。

1. 排版的基本常识

排版的第一件事,就是了解纸张。纸张幅面规格可分为A系列、B系列和C系列,A0的幅面尺寸为:841mm×1189mm;B0的幅面尺寸为1000mm×1414mm,C系列纸张尺寸主要用于信封。规格设置方法:将A0纸张沿长度方向对开成两等分,即为A1规格,将A1纸张沿长度方向再对开,即为A2规格,如此对开至A8规格,如图1-2所示;B系列也是一样。其中A3、A4和B5幅面规格的纸张是我们办公常用的规格,如A4纸的尺寸是210mm×297mm。

图1-3是版面构成的要素,了解版面的构成有利于把握版面各个要点的格局设计。

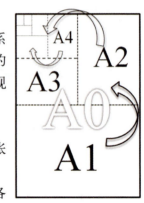

图1-2

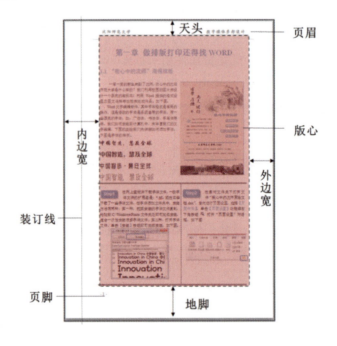

图1-3

2. 字体格式化

文字的大小、位置、字体等,只要有稍微变化,整体的感觉就会不同,这就是排版的微妙所在。不同的字体格式也有着不同的韵味。比如下面的字体,给人的感觉不一样,用

途也不一样。通过下面的变化来感受一下，如图1-4所示。

图1-4

汉字的字体非常多，单就软笔字体就有好多种，可以在网上下载字体安装到本机上进行使用，一个使用了特殊字体的Word文档，转发到别的计算机上，如果该计算机未安装这种特殊字体，就无法显示文档中相应的字体。但是我们可以通过设置参数，让文档在保存时把相应的字体随文件一起保存，这样，文档在任意一台计算机上就都能正常显示字体。设置如图1-5所示。

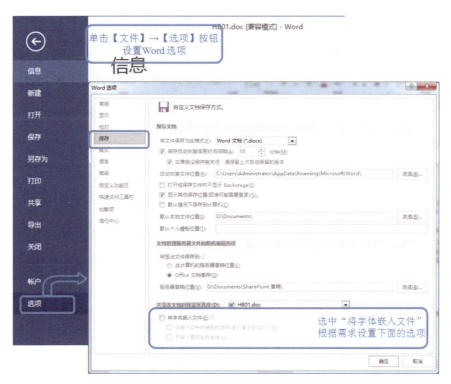

图1-5

有一些漂亮的字体是系统本身不提供的，如广告体、书法体、手写体等，我们可以自行安装到计算机中以丰富我们的文字编辑，一般字体文件的扩展名是.ttf。现在已经下载了一些字体文件，在素材"字体添加"文件夹中，安装方法有以下两种。

第一种，把要安装的字体文件复制，粘贴到C:\Windows\Fonts文件夹中即可完成安装，此方法适合一次性安装多个字体文件。

第二种，打开素材文件夹中"中山行书"字体文件，如图1-6所示，单击"安装"按钮即可完成单个字体的安装。

图1-6

3. 排版布局的艺术

下面给出相同内容，通过不同的排版展示的文档，效果有所不同，我们来感受一下吧，如图1-7~图1-10所示。

排版分析1：我们观察右侧名片信息。你是从哪里开始看的？接下来看什么？如果已经读到了名片的最后，你的目光又会移向哪里？

特点：信息分散，布局凌乱。

图1-7

排版分析2：我们观察到布局有所改变。从哪里开始读名片？接下来看什么？什么时候结束？

特点：布局有了亲密原则。

图1-8

排版分析3：尽管这是一条看不见的线，但它很明确，连接了两组文本的边界。这个边界的强度为布局提供了力度。

特点：布局有了对齐原则。

图1-9

排版分析4：读到名片的末尾，视线会在粗体元素之间来回跳转吗？这正是重复的主旨，把整个作品联系在一起，提供统一性。还有别的重复元素吗？

特点：布局有了重复原则。

图1-10

在排版过程中，遵循亲密性、对齐、重复三原则会使文档的信息表达更强烈、更准确；同时还应注重对比性原则，通过颜色、大小、位置等信息强烈的对比，会使读者一下子抓住文档的重点。感受一下图1-11、图1-12的对比效果，两者相比哪个更能吸引你的眼球，让你一下抓住重点？

图1-11　　　　　　　　　图1-12

排版设计的四个基本原则：亲密性原则、对齐原则、重复原则、对比性原则。

根据这四个原则排版设计的文档，让读者读起来更舒服，且毫不费力便能抓住重点。文案排版原则的应用，会增加文案页面的可读性和易读性。观察图1-13、图1-14，找找应用了哪些原则？

图1-13　　　　　　　　　　　　　　图1-14

4. 图文并茂

Word软件提供绘图工具以进行图形制作，且具有丰富多彩的图片工具，能够满足用户的各种文档处理要求。

在Word的【插入】选项卡中可以找到SmartArt按钮，SmarArt是一项很酷的功能，可以轻松制作出精美的业务流程图，其提供大量的时尚模板，让各式流程图美轮美奂。

在Word的【插入】选项卡中可以找到【屏幕截图】按钮，支持多种截图模式，特别是会自动保存当前打开窗口的截图，单击鼠标就能插入文档中，使用方便。

在Word的图片工具【格式】选项卡下，提供了简单的抠图操作——删除背景，无须动用Photoshop，还可以添加或者去除水印。

在Word的图片工具【格式】选项卡下，有【更正】、【颜色】、【艺术效果】、【图片样式】等按钮，可为图片增加一些艺术特效，按照文档需要用户可以认真摸索和发现。

下面欣赏一下图文并茂版式给大家带来的视觉效果。

文字和图片的颜色重复，通过明暗度产生立体感；文字形状与旗帜相像，飘逸的感觉也是重复，充分体现了重复原则；居中对齐，突出中间的文字效果。主题抓人眼球，如图1-15所示。

图不在多，贵在精。图1-16、图1-17的设计效果体现出了布局特点：留白比较多，文字竖排排版，良好的阅读顺序，让主题更鲜明，文字和图片的位置使用了黄金比例，更具美感。

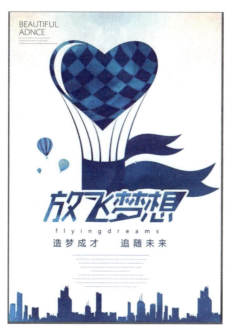

图1-15

图1-16

图1-17

对比是常用的手段，最强烈的对比就是黑白，黑白强烈的对比效果让主题鲜明。相对于常见的白纸黑字对比来说，黑底白字更具现代感、更时尚。如图1-18、图1-19所示。

图1-18

图1-19

第二节 "爱心树教育"宣传单排版

1.2宣传单1.mp4

1.2宣传单2.mp4

1.2宣传单3.mp4

1.2宣传单4.mp4

1.2宣传单5.mp4

1.2宣传单6.mp4

 Word的文字图形设计是根据作者的设计目的进行策划的。设计过程中要根据需求使用视觉元素来传达作者的设想和计划，用文字、图形和图像的形式把信息传达给受众，让人们通过这些视觉元素了解作者的设想和计划，进而达到设计目的。作品除了通过设计向广大的受众转达一种信息、一种理念之外，还要在视觉上给人一种美的享受，设计要注重创意，这是第一要素，同时还要注重构图和色彩让美融入设计之中。

 图1-20所示为一家教育机构的宣传资料，就文字视觉传达效果来看，效率很低，重点不突出、对比不鲜明。如果客户收到这样一份传单后看的第一眼感觉会很反感，继续观看的概率很小。教育机构的特色没有传达出来，宣传的目的也就彻底失败了。根据我们上面介绍的设计原则来具体体验一下Word给我们带来的便利和惊喜吧。

图1-20

一、排版概要设计步骤

1. 整理内容和沟通需求

以同理心或换位思考的方式充分理解客户需求，切记边做边想，先沟通和整理出必要的内容，列好重点内容的层级关系，与客户沟通好为什么要做这份宣传单？目的是什么？想要传达什么内容？达到什么效果？所有的疑问都得到了解答，已然胸有成竹就可以开始设计了。此次宣传单的重点是：

- 辅导机构宣传
- 推广英语课程
- 突出课程特色
- 保存联系方式
- 符合家长需求
- 争取有效家长

2. 排版设计

根据需求创意设计，设计三折宣传单，A4大小的宣传单收纳不方便。对于正反双面三折的宣传单进行构图设计，包括标题、内文、背景、色调、主体图形、留白、视觉中心

等，让每一个元素都要有传递和加强信息传递的功效。

3. 配色设计

配色很大程度决定了设计的风格，配色理论非常深奥，与心理学是紧密关联的。因为是小朋友的英语课，色彩要符合孩子的喜好，因而暖色是首选。

4. 选择文字和字体

字体的风格影响画面风格。选择字体的原则是不要使用多种字体。单一版面中使用多种字体，只会让整体缺乏统一性，导致失去视觉焦点。

5. 明确亮点

要为画面创造出视觉兴奋点，这样可以在较短的时间内吸引大众的视线。

6. 制作检查

最后的流程为制作检查，检查内容包括：图形、字体、内文、色彩、编排、比例等。制作完成后成品的理想效果：画面同预期效果一样要赏心悦目，同时易于被大众理解，达到培训机构的宣传目的。

二、排版详细操作步骤

1. 整体版面设计制作步骤

第1步 在素材文件夹中打开文件"爱心树教育三折宣传单原始文档 .docx"，进行页面设置。选择【布局】→【页面设置】功能组，单击右下角的 按钮，打开"页面设置"对话框，如图1-21所示。 图1-21	第2步 设置页边距。上、下、左、右页边距设为1厘米，纸张方向为【横向】，如图1-22所示。 图1-22
第3步 设置页面分栏。选择【布局】→【页面设置】功能组，单击【分栏】按钮，在列表中选择【更多分栏】命令，如图1-23所示，打开【分栏】对话框，设置为三栏，间距为4个字符。	第4步 调整三折宣传单的内容分布。光标定位在"教学目标"处，选择【布局】→【页面设置】功能组，单击【分隔符】按钮，在列表中选择【下一页】命令，插入分节符"下一页"，把内容分为正反两面，如图1-24所示。

图1-23

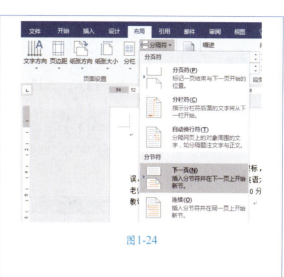

图1-24

第5步 美化封面信息。选择建立好的文本框，依次对文本框的形状填充、形状轮廓、形状效果，按照如图 1-25 所示的要求进行格式化。

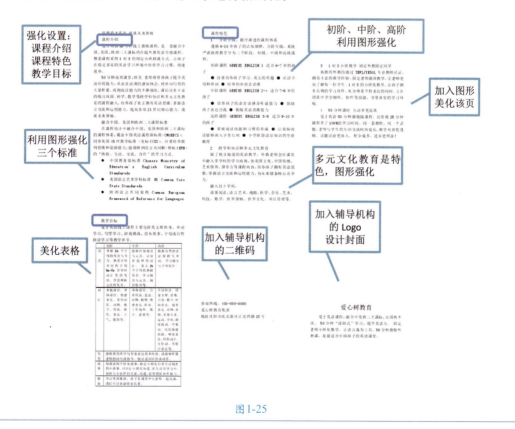

图1-25

2. 正面最右栏（折叠后的封面）制作步骤

第1步 设计一个辅导班的封面，在素材文件夹中选择"外教 .jpg"图片插入。选择【插入】→【插图】功能组，单击【图片】按钮，如图 1-26 所示。打开【插入图片】对话框，选择素材文件夹，选中"外教 .jpg"图片，单击【插入】按钮。

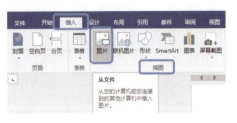

图 1-26

第2步 设置图片格式，让图片浮于文字上方。选中图片，选择图片工具【格式】→【排列】功能组，单击【环绕文字】按钮，选择【浮于文字上方】命令，如图 1-27 所示。

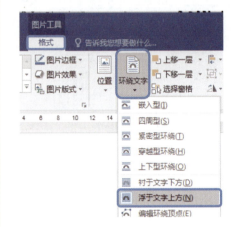

图 1-27

第3步 在图片下方插入 3 个矩形，内容为课程特色。选择【插入】→【插图】功能组，单击【形状】按钮，选择【矩形】，拖曳鼠标，插入一个矩形，如图 1-28 所示。可以插入 3 个矩形或者插入 1 个矩形然后复制 2 个矩形，将 3 个矩形移动到图片下方。根据个人喜好设置 3 个矩形的填充颜色，轮廓颜色设置为无颜色，让 3 个矩形旋转不同角度并层叠在一起。

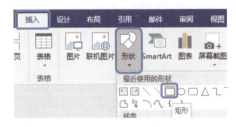

图 1-28

第4步 组合图形。按住 Ctrl 键，单击选中图片和 3 个矩形，在图形上右击，选择【组合】→【组合】命令，如图 1-29 所示，可将这几个图形组合在一起。

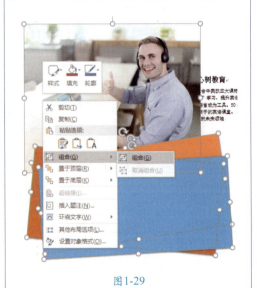

图 1-29

第5步　将组合的图形粘贴为图片。组合的图形是不能裁剪的，所以先要把它变成图片，再裁剪。右击组合的图形，选择【剪切】命令，再单击右键，选择【粘贴选项】→【图片】按钮(见图1-30)，将组合的图形变成图片，按照第2步修改图片的文字环绕方式为"衬于文字下方"。

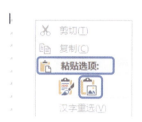

图1-30

第6步　按照右栏的大小裁剪图片。选中图片，选择图片工具【格式】→【大小】功能组，单击【裁剪】按钮，拖曳裁剪句柄裁剪图片，如图1-31所示。

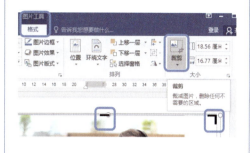

图1-31

第7步　插入素材文件夹中爱心树教育的Logo图片，设置图片浮于文字上方，位于正面的右栏封面上端位置。设置图片样式。选择图片工具【格式】→【图片样式】功能组，单击【柔化边缘矩形】按钮，使图片与背景更好地融合，如图1-32所示。

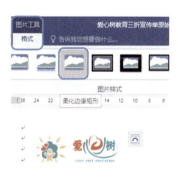

图1-32

第8步　插入两个文本框，方便格式化和布局文字信息。选择【插入】→【文本】功能组，单击【文本框】按钮，选择【绘制文本框】命令，在文档中拖曳鼠标插入一个横排文本框，在该文本框的下方用同样方法再插入一个横排文本框。在两个文本框中输入提炼后的课程信息，将下方文本框中最有亮点的特色信息字号变大，如图1-33、图1-34所示。

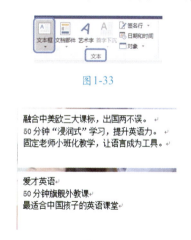

图1-33

图1-34

第9步 美化封面信息。选择建立好的上方文本框，依次对文本框的形状填充、形状轮廓、形状效果，进行格式化，如图 1-35~图 1-38 所示。

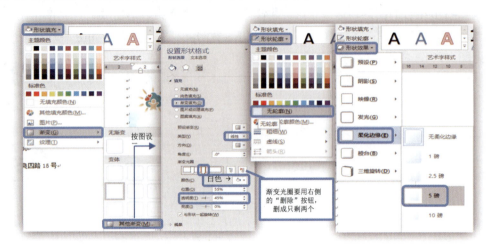

图1-35　　　图1-36　　　图1-37　　　图1-38

第10步 设置上方文本框的字体为【微软雅黑】，给该文本框中的三段文字添加项目符号。选择【开始】→【段落】功能组，单击【项目符号】按钮，如图 1-39 所示。

图1-39

第11步 设置项目符号的颜色为"蓝色"，文字颜色为"黑色"。操作中可以先把文字和项目符号都设为蓝色，再将每段文字设为黑色。效果如图 1-40 所示。

图1-40

第12步 参照第9步，设置下方文本框的格式。设置文本框的形状填充为【无填充颜色】，形状轮廓为【无轮廓】，文字字体为【微软雅黑】，字形为【加粗倾斜】，按照要求设置颜色和字号。为了突出课程时间和外教上课，所以把第二行内容放大突出。效果如图 1-41 所示。

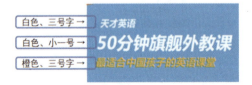

图1-41

第13步 加入符合宣传内容的外教图片和教育机构的 Logo，丰富画面；强化课程特色：50 分钟旗舰外教课；总结 3 点课程符合家长需求的信息，作为首页"C 位"。所有设计的目的是让收到传单的客户一眼就能了解宣传单的重要信息。效果如图 1-42 所示。

图1-42

3. 反面最左栏制作步骤

第1步 现在开始格式化反面的课程介绍、课程特色和联系方式。选中所有文字，设置字体为【微软雅黑】。在选中所有文字的状态下，设置字体为 Times New Roman，可以将英文设置为该字体，同时不影响中文字体。设置行距为"固定值15磅"。选择【开始】→【段落】功能组，单击右下角的按钮，打开【段落设置】对话框，如图 1-43 所示。

图 1-43

第2步 设置课程介绍标题格式：蓝色、小二号、加粗、单倍行距、居中对齐；设置课程介绍格式：橙色，个性色6，深色25%，小四号、加粗、单倍行距、居中对齐，两边是中文破折号。效果如图 1-44 所示。

图 1-44

第3步 设计三大课标内容，标题格式：小四号、加粗、单倍行距、居中对齐。利用图形，类似项目标号强化突出三大课标。按住 Shift 键，使用形状画个正圆，添加无填充色、无轮廓的文本框浮于圆形上方。文字白色，与圆组合成一个图形，效果如图 1-45 所示。

图 1-45

第4步 复制刚制作好的三个图形，修改颜色和文字，纵向排列，左对齐。右侧添加三个无填充色、无轮廓的文本框，汉字五号，英文小五号，汉字段后间距0.4行，调整位置，效果如图 1-46 所示。

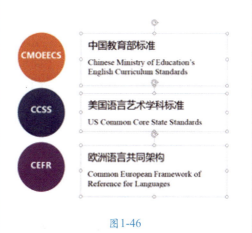

图 1-46

4. 背面中间栏制作步骤

课程特色中的第一点，分龄分级主要凸显分级的晋级过程，设计阶梯形式的图形更形象展示课程特色。可以用插入自选图形，在图形上方显示文字。

第1步 选择【插入】→【插图】功能组，单击【形状】按钮，下拉列表中选择【矩形标注】，拖曳鼠标，绘制一个矩形标注，鼠标拖曳该矩形标注下边的黄色句柄到右侧。修改填充颜色为蓝色，边框颜色为白色，粗细为 2.25 磅。效果如图 1-47 所示。

图 1-47

第2步 右键单击复制的矩形标注，选择【置于底层】命令，使其下移一层。修改两个矩形标注的填充颜色和边框颜色，再以同样的方法插入 4 个矩形，摆放两排。填充颜色设置：下面一行文字是对上面每一阶段的解释，因此每列的填充颜色要一个色系。摆放方式如图 1-48 所示。

图 1-48

第3步 设置"课程特色"标题格式为小四号、加粗、单倍行距、蓝色、左对齐。特色中的第一点"分龄分级"格式为小四号、加粗、单倍行距、居中对齐。效果如图 1-49 所示。

课程特色

分龄分级、循序渐进的课程体系

遵循6～10岁孩子的认知规律，分龄分级，系统严谨地将教学分为三个阶段：初阶、中阶和高阶课程。

图 1-49

第4步 初阶、中阶、高阶课程介绍使用 6 个文本框浮于第 2 步制作的矩形标注和矩形内。凸显"初阶、中阶、高阶"的标题字体效果为：小四号，加粗，白色字。其他文字设置如图 1-50 所示。

图 1-50

第5步 课程特色中的第二点，跨学科知识和多元文化教育，主要强调的是多元化的展现，如果以文字的方式罗列很少有人会注意到，因而我们以"每一元"作为一个单元来呈现，用单元的大小来比喻该元的重要性，不同颜色的图形作为单元的形式。同时也与上面的部分协调一致，按如图 1-51 所示的要求格式化。

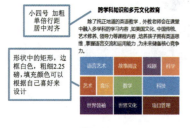

图 1-51

第6步 反面最左栏和中间栏效果如下，如图 1-52 所示。

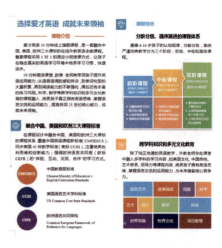

图 1-52

文字处理软件 Word 第一章

5. 反面最右栏制作步骤

第1步 课程特色中的第三点："1 对 3 小班教学 固定外教固定同学"，主要是强调"外教"，从素材文件夹中选择一个外教的图片插入以丰富画面。

第2步 课程特色中的第四点："50 分钟课时 互动多更高效"，主要是强调"课程"，从素材文件夹中选择一个课程的教材图片插入。

第3步 对于课程特色的第三、第四点是教学的核心，一个是老师一个是教材，以图片的形式更加醒目，达到宣传的目的。标题按照前面的要求统一更改。图片文字环绕方式为"上下型环绕"。图片的选取要符合整体的风格，图片颜色要鲜亮，背景偏白色，周围虚化的效果可以通过图片样式来实现。

最后效果如图1-53所示。

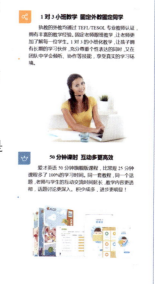

图1-53

6. 正面最左栏制作步骤

第1步 正面左栏的教学目标主要是采用表格方式来呈现每个阶段不同的知识点目标。表格非常适合类似的内容呈现，美化表格，让表格的行列标题更醒目。
选择表格工具【设计】→【边框】功能组。按如图 1-54 所示的要求进行格式化。

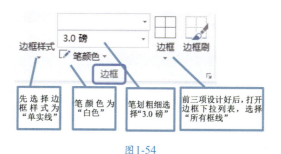

图1-54

第2步 选择表格工具【设计】→【表格样式】功能组，添加底纹，如图 1-55 所示。效果如图 1-56 所示。

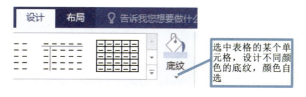

图1-55

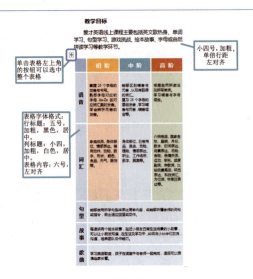

图1-56

第3步 调整表格的大小，使其占满整个左栏，在调整单元格的大小时，可以选中几行或几列使其平均分布。

选择表格工具【布局】→【单元格大小】功能组，如图1-57所示。

图1-57

第4步 设置单元格的文字对齐方式，也可以适当设置单元格边距。

选择表格工具【布局】→【对齐方式】功能组，如图1-58所示。

图1-58

7. 正面中间栏制作步骤

第1步 格式化正面中间栏的联系方式，该栏是折叠后的背面，正反两面是客户最留意看的地方。正面重点是：展示什么辅导机构，什么课；反面重点是：联系方式，以简单明确为主，不能太花哨，视觉焦点就一个，现在一般以二维码为主，插入素材文件夹中的二维码图片，再格式化文字。二维码图片下边加入两行文字。"咨询热线：400-000-0000"，格式为：三号，加粗，蓝色，居中。"爱心树教育集团"，格式为：小四，加粗，蓝色，居中，效果如图1-59所示。

第2步 为了把我们的视觉聚焦到宣传单上重要内容处，可以加入风格统一的图标；页面分栏没有加入分割线，每栏之间最好用线分割，基于这两个目的可以在网络上搜索适合的图标，添加到本文中，插入素材文件夹中的6个png图片文件（png图片特点是背景透明）"图标1"到"图标6"，环绕文字方式为"浮于文字上方"。效果如图1-60所示。

图1-59

图1-60

正反两面的最终效果如图1-61、图1-62所示。

图1-61

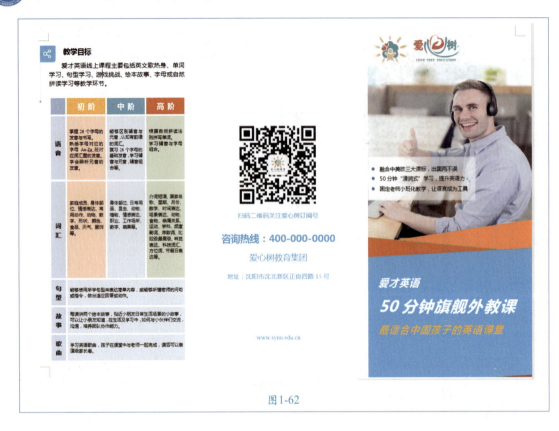

图1-62

第三节　毕业论文排版

毕业论文是展示学习成果和学术交流的一种工具，所以毕业论文是学生毕业之前必须完成的一项非常重要的任务，论文格式的要求每个学院在细微处有所不同，但都非常严格，是内容审核前的第一要素。论文格式也能体现出作者对论文的重视程度，格式的正确能很好地体现出论文的结构特征和整体的逻辑思维，也能让读者清晰地了解论文内容。下面按照模拟毕业论文的格式要求练习论文格式化。

1.3论文排版.mp4

（1）论文内容包括以下几个部分：封面、摘要、目录、正文和参考文献。每一部分从新的一页开始。

（2）纸张大小：标准A4纸（210 mm×297mm）。

（3）页边距：上、下、右页边距为2厘米，左页边距为2.7厘米；文档网格设置为每页30行，每行38个字。

（4）页码：在页脚中间。

（5）页眉：学校名称和每部分的标题，楷体五号字。

（6）所用表格：三线表。

（7）各标题级别排版格式如表1-1所示。

表1-1

级 别	编 号	字体字号	样 式
一级	第1章	黑体 二号 加粗	标题1
二级	1.1	黑体 三号	标题2
三级	1.1.1	黑体 四号	标题3

下面给出论文格式设置样例，如图1-63~图1-65所示。

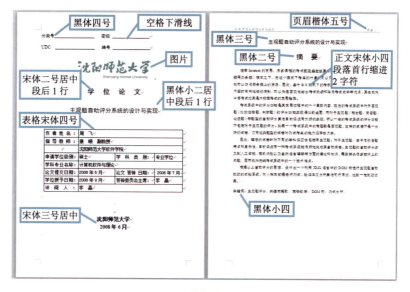

图1-63

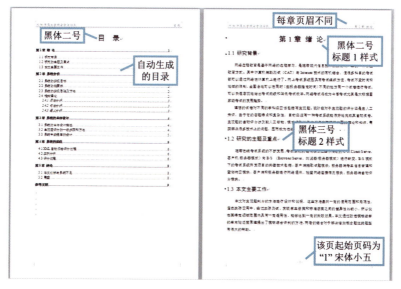

图1-64

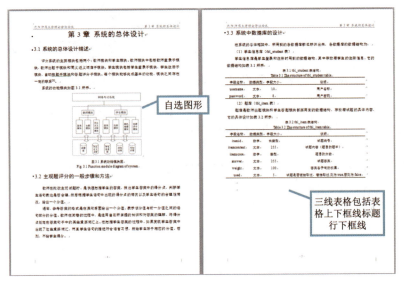

图 1-65

第1步 打开文件"论文原始文档.docx",进行页面设置,选择【布局】→【页面设置】功能组,单击右下角的 按钮,打开【页面设置】对话框,如图 1-66 所示。

图 1-66

第2步 在【页面设置】对话框中选择"页边距"选项卡,设置上、下、右页边距均为"2厘米",左页边距为"2.7厘米",应用于"整篇文档",纸张默认为 A4,如图 1-67 所示。

第3步 在【页面设置】对话框中选择【文档网格】选项卡,设置为每页 30 行,每行 38 个字,应用于"整篇文档",如图 1-68 所示。注意:必须先选中【指定行和字符网格】单选按钮,才能设置行数和字符数。

图 1-67

图 1-68

第4步 插入分节符，使下一章从新的一页开始。分页和分节的区别是：分页符只强制分页；分节符可以分出不同的排版单元，不同节中可以设置不同的页眉页脚、页边距、纸张方向等。

将光标分别定位在封面、摘要处，选择【布局】→【页面设置】功能组，单击【分隔符】→【分节符】，选择【下一页】命令，摘要另起一页。用同样的方法把论文内容分成以下四个部分：封面、摘要、正文各章和参考文献，每一部分都从新的一页开始。如图1-69所示。

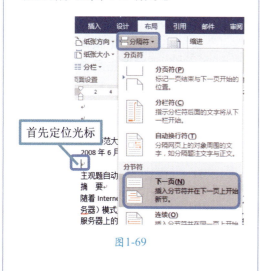

图1-69

第5步 根据前面给出的格式设置要求，设置封面和摘要的字体和段落格式，插入学校名称的图片，设置好图片的大小、位置等格式。选中"分类号"后边的空格，选择【开始】→【字体】功能组，单击【下划线按钮】，加下划线，如图1-70所示。

图1-70

选中要设置的文字，通过工具栏上的按钮来设置格式；或者右击鼠标，在弹出的快捷菜单中，选择【字体】或【段落】命令，打开【字体】或【段落】对话框，都可以完成相应的格式设置，如图1-71所示。

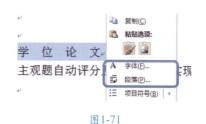

图1-71

第6步 设置各章、节和小节的格式为样式"标题1""标题2"和"标题3"，正文为"宋体小四"，段落"首行缩进2字符"。选中"第1章绪论"，选择【开始】→【样式】功能组中的"标题1"，在"标题1"上右击鼠标，选择【修改】命令。在弹出的【修改样式】对话框中，设置字体格式为黑体、二号、加粗、居中，其他格式默认即可，如果需要特殊修改可以单击左下角的【格式】按钮设置。单击【确定】按钮，完成"标题1"的设置。选择其他各章的标题，都设置为"标题1"样式。如图1-72、图1-73所示。

图1-72

图1-73

用同样的方法，依照论文格式的要求和图例的样式设置各节的标题为"标题2"格式，小节的标题为"标题3"格式，设置正文字体格式为"宋体""小四"，段落格式为"首行缩进2字符"。

第7步 添加目录，目录页为文档第3页。在第2页摘要页末尾插入一个"下一页"的分节符，以便在新的空白页插入目录。光标定位到目录页，选择【引用】→【目录】功能组，单击【目录】→【自动目录1】命令。系统会生成一个目录，选中"目录"文字，设置文字格式为"黑体""二号"居中显示。也可以通过【自定义目录】按钮定义一个自己喜欢的目录类型。如图1-74所示。

图1-74

第8步 生成目录后，如果章节有变化，或者更改了正文的格式，造成页码不匹配，可以更新目录。鼠标右键单击目录，在弹出的快捷菜单中，选择【更新域】命令，在弹出的【更新目录】对话框中，选择相应的操作。如图1-75、图1-76所示。

图1-75

图1-76

第9步 设置页眉,要按每部分内容分别设置,"摘要""目录"和每一章的页眉都不一样。选择【插入】→【页眉和页脚】功能组,选择【页眉】→【编辑页眉】命令,进入页眉编辑状态,如图1-77所示。

图1-77

第10步 把光标定位到第2节页眉处,选择页眉和页脚工具【设计】→【导航】功能组,单击【链接到前一条页眉】按钮,将其处于不选中状态,发现"页眉-第2节"右边的"与上一节相同"没有了,这说明第1节和第2节的页眉可以分别设置了,如图1-78所示。在第2节页眉处输入"沈阳师范大学硕士学位论文 摘要",设置字体格式为"楷体""五号",并调整位置。

用同样的方法,移动光标到每节之前,也就是"摘要""目录"和每一章的页眉处,分别取消与前一节的链接,输入校名和每章的标题,并设置字体格式和对齐方式。

图1-78

第11步 添加页码,把光标定位到第4节页脚处(第1章绪论的页脚),选择页眉和页脚工具【设计】→【导航】功能组,单击【链接到前一条页眉】按钮,将其设置为不选中状态,方法与第10步相同,其他章的页脚不用设置,页码顺延即可。目的是使"封面""摘要""目录"这3部分没有页码,从第4部分即第1章到文章末尾页码格式统一,并且页码连续。

第12步 设置页码格式,首先要插入页码。选择【插入】→【页眉和页脚】功能组,选择【页码】→【设置页码格式】命令,在弹出的【页码格式】对话框中,设置"编号格式"为第二种,"起始页码"为1,如图1-79、图1-80所示。

图1-79　　　　　　　　　　图1-80

第13步 插入页码。选择【插入】→【页眉和页脚】功能组,选择【页码】→【页面底端】→【普通数字2】命令,如图1-81所示。

第14步 完成第8步到第12步后,选择【设计】→【关闭页眉和页脚】命令,完成页眉页码的设置,如图1-82所示。

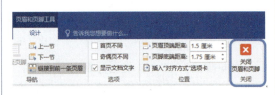

图1-82

图1-81

第15步 文档中有时会加入图形来表示流程图,下面我们给第4章加入XML自动评分过程图,仿照原始文档中给出的图片进行制作。选择【插入】→【插图】功能组,单击【形状】→【流程图】→【文档】按钮,鼠标在文档空白处拖曳出一个图形,如图1-83所示。

第16步 选中图形,选择绘图工具【格式】→【形状样式】功能组,单击【形状填充】→【无填充颜色】按钮,去掉图形的填充色。选择绘图工具【格式】→【形状样式】功能组,单击【形状轮廓】→【粗细】按钮,设置图形的线条粗细和线条的颜色,如图1-84、图1-85所示。

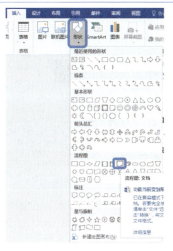

图1-83

图1-84　　　　　　　　图1-85

第17步　选中图形，右击图形的轮廓，在弹出的快捷菜单中选择【添加文字】命令（见图1-86），输入相应的文字内容。

图1-86

第18步　用同样的方法，加入其他图形，然后插入箭头图形，调整大小和位置。选中所有图形，鼠标右键单击，在弹出的快捷菜单中选择【组合】→【组合】命令（见图1-87），可以组合成一个图形。

图1-87

第19步　设置三线表，单击表格左上角的 按钮，选择整个表格，选择表格工具【设计】→【边框】功能组，选择【边框】→【无框线】命令，去掉了表格的所有框线，如图1-88所示。再次选择【设计】→【边框】功能组，单击【边框】→【上框线】和【下框线】命令给表格绘制上框线和下框线。

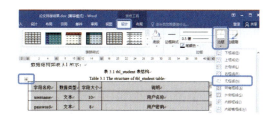

图1-88

第20步　选中表格第一行标题行，选择【设计】→【边框】功能组，选择【边框】→【下框线】命令，给表格绘制第三条线，如图1-89所示。以同样的方法格式化其他表格。

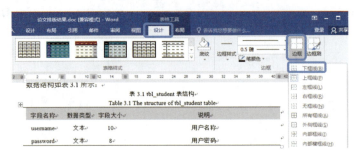

图1-89

第21步　保存文档，选择【文件】→【另存为】命令，更名为"论文终稿"。

第四节　电子邮件合并

在日常办公过程中，我们经常使用Word软件打印或者填写各式各样的调查表、报表、通知书、套用信函、信封、获奖证书、毕业证书和合格证等，这些资料的格式内容相同，只是具体的数据有所变化，而这些数据往往存放在Excel文件中。为了减少重复性工作，提高办公效率，可以使用Word软件中的邮件合并功能与Excel交换数据。本次实验使用Word软件中的邮件合并功能来快速制作邀请函，如图1-90、图1-91所示。

1.4电子邮件合并.mp4

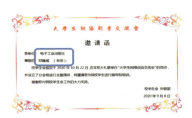

图1-90　　　　　　　　　　图1-91

第1步　选择【文件】→【打开】命令，打开邀请函原始文档。调整文档版面。选择【布局】→【页面设置】功能组，单击【页面设置】按钮，弹出【页面设置】对话框，切换至【纸张】选项卡，"宽度"设置为"27厘米"，"高度"设置为"17厘米"，如图1-92所示。

第2步　在【页面设置】对话框中选择【页边距】选项卡，将"上"和"下"页边距均设置为"2厘米"，"左"和"右"页边距均设置为"3厘米"。单击【确定】按钮，如图1-93所示。

图1-92

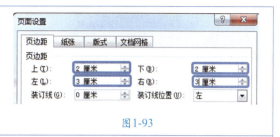
图1-93

第3步 利用【字体】和【段落】对话框格式化正文,可以根据自己喜欢的格式进行操作。图1-94给出格式样例,标题字体是在网上下载的字体"中山行书百年纪念版",也可以使用其他字体,样例只作为参考。

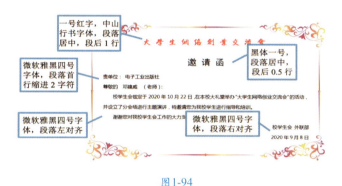
图1-94

第4步 选择【插入】→【插图】功能组,单击【图片】按钮,在弹出的【插入图片】对话框中选择实验素材文件夹下的"背景图片.jpg",单击【插入】按钮。返回文档,选中图片,选择图片工具【格式】→【排列】功能组,选择【环绕文字】→【衬于文字下方】命令。调整图片大小和位置,作为文档的背景。如图1-95、图1-96所示

图1-95

图1-96

第5步 把光标定位在"贵单位:",然后选择【邮件】→【开始邮件合并】功能组,选择【开始邮件合并】→【邮件合并分步向导】命令,如图1-97所示。

第6步 打开【邮件合并】任务窗格,进入"邮件合并分步向导"的第一步。在【选择文档类型】中选中【信函】单选按钮,单击【下一步:开始文档】超链接,如图1-98所示。

图 1-97

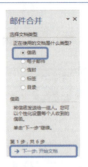

图 1-98

第 7 步 在【选择开始文档】选项区域中选中【使用当前文档】单选按钮，以当前文档作为邮件合并的主文档，单击【下一步：选择收件人】超链接，如图 1-99 所示。

第 8 步 在【选择收件人】选项区域中选中【使用现有列表】单选按钮，单击【下一步：撰写信函】超链接，如图 1-100 所示。

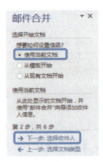

图 1-99

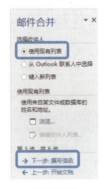

图 1-100

第 9 步 打开【选取数据源】对话框，在实验素材目录找到"通讯录.xlsx"文件，单击【打开】按钮，在弹出的【选择表格】对话框中选择"通讯录"，如图 1-101 所示。

单击【确定】按钮，弹出【邮件合并收件人】对话框，如图 1-102 所示，默认选取所有人，单击【确定】按钮完成工作表的链接工作，单击【下一步：撰写信函】超链接。

第 10 步 在【撰写信函】区域中选择【其他项目…】超链接。打开【插入合并域】对话框，在"域"列表框中，按照题意选择【公司】域，单击【插入】按钮，如图 1-103 所示。插入完成所需的域后，单击【关闭】按钮关闭【插入合并域】对话框。文档中的相应位置就会出现已插入的域标记。

把光标定位到"尊敬的"和"（老师）"之间，重复第 10 步，在"撰写信函"区域中选择【其他项目…】超链接。打开【插入合并域】对话框，如图 1-103 所示。在【域】列表框中，选择【姓名】域，单击【插入】按钮。插入完成所需的域后，单击【关闭】按钮关闭【插入合并域】对话框。文档中的相应位置就会出现已插入的域标记，如图 1-104 所示。

文字处理软件 Word 第一章

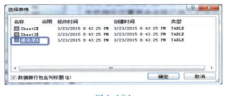

图 1-101

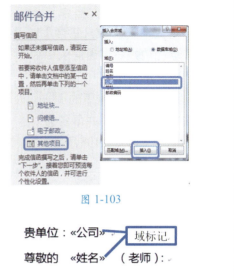

图 1-103

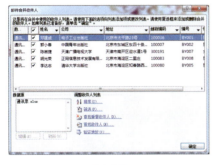

图 1-102

图 1-104

第11步 单击【下一步：预览信函】超链接。在【预览信函】选项区域中，单击 << 或 >> 按钮，可查看具有不同邀请人的姓名和公司的信函，预览结束后，单击【下一步：完成合并】超链接，如图 1-105 所示。

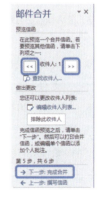

图 1-105

第12步 进入"邮件合并分步向导"的最后一步"完成合并"。选择【编辑单个信函】超链接，如图 1-106 所示。

第13步 打开【合并到新文档】对话框，在【合并记录】选项区域中，选中【全部】单选按钮，也可以根据实际情况，有取舍地选择记录，单击【确定】按钮，系统会生成一个新的文档，如图 1-107 所示。

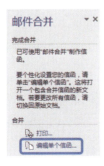

图 1-106

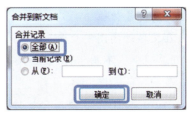

图 1-107

第14步 在新生成的文档中可以看到，每页邀请函中只包含1位专家或老师的姓名，通信录中有几个记录，就会生成几个邀请函，单击【文件】选项卡下的【另存为】按钮保存文件，并命名为"邀请函.docx"，如图1-108所示。

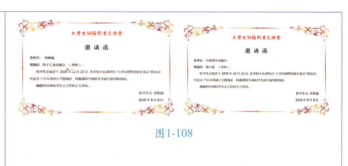

图1-108

习　题

1. Word 2016新建文档的快捷键是_____。
 A. Alt+N　　　　B. Ctrl+N　　　　C. Shift+N　　　　D. Ctrl+S
2. Word 2016文档扩展名的默认类型是_____。
 A. .BMP　　　　B. .DOT　　　　C. .TXT　　　　D. .DOCX
3. 在Word 2016中，对段落进行格式化操作，其中不能进行的操作是_____。
 A. 行间距　　　　B. 对齐方式　　　　C. 左右缩进　　　　D. 字符间距
4. 在Word 2016中，插入目录在_____菜单下。
 A. 文件　　　　B. 开始　　　　C. 布局　　　　D. 引用
5. 在Word 2016中，编辑格式化图片和文本时，为了使文字绕着插入的图片排列，需要设置的操作是_____。
 A. 设置环绕方式　　　　　　　　B. 调整图片和文字的比例
 C. 设置文本的位置　　　　　　　D. 设置图片的叠放次序
6. 在Word 2016中，单击Ctrl+A快捷键，其操作功能是_____。
 A. 剪切　　　　B. 全选　　　　C. 帮助　　　　D. 复制
7. 在Word 2016中，插入分节符或分页符，在_____菜单下进行。
 A. 插入→分隔符　B. 设计→分隔符　C. 布局→分隔符　D. 开始→分隔符
8. 在Word 2016中，当编写论文或者填写报告需要统计文字数量时，应_____。
 A. 在审阅菜单下使用字数统计功能
 B. 单击布局菜单，在页面设置对话框中查看行数
 C. 使用行号功能
 D. 在文档结构图中查看
9. 下列选项中，不属于Word 2016窗口下的菜单的是_____。
 A. 布局　　　　B. 设计　　　　C. 打印　　　　D. 视图
10. 在Word 2016中，使用分栏功能时，下列说法中正确的是_____。
 A. 每一栏的宽度都要相同　　　　B. 最多可以设3栏
 C. 每栏之间的间距是固定的　　　D. 各栏的宽度可以设置不同

第二章

数据处理软件 Excel

学习要点及目录

- 掌握数据的输入与运算。
- 掌握表格的格式化。
- 掌握图表的创建与格式化。
- 掌握数据的排序、筛选和分类汇总。
- 掌握工作表的删除、重命名、移动和复制。
- 了解数据透视表的创建。

核心概念

工作簿 工作表 单元格 图表 排序 筛选 分类汇总

使用Excel软件,通过设置数据的字体格式、添加单元格的边框和底纹、设置数据格式以及对表格中某些数据进行突出显示等,可以制作出美观且易于阅读的表格。使用Excel软件提供的各类函数可以对表格数据进行处理,使用图表、排序、筛选、分类汇总、数据透视表等可以对表格数据进行分析。

通过本章数据处理基本操作、数据统计分析、数据透视表和数据处理案例应用四个案例的学习,掌握表格的美化及表格数据的统计与分析技巧,以便在今后遇到需要处理数据的情况时,可以灵活应用本章学到的相关知识。

数据处理软件Excel

第一节 数据处理软件Excel简介

　　Excel是由微软公司推出的一款电子表格处理软件，也是其办公套装软件Microsoft Office的组件之一。友好的人机界面、强大的计算功能、出色的图表工具，配合以成功的市场营销，使Excel成为目前最流行的电子表格处理软件。

　　Excel可以制作电子表格、完成复杂的数据运算、进行数据的分析和预测、创建图表等，因此被广泛应用于文秘、行政、人力资源管理、市场营销管理、财务会计等不同领域。

一、Excel的发展历程

　　1982年，微软推出了第一款电子表格软件Multiplan，并在CP/M系统大获成功，但在MS-DOS系统，Multiplan败给了LOTUS1-2-3，该事件促使Excel的诞生。1983年，比尔·盖茨召集了微软级别最高的软件专家，在西雅图的红狮宾馆召开了为期三天的"头脑风暴会议"。比尔·盖茨宣布此次会议的宗旨就是尽快推出世界上最高速的电子表格软件。

　　1985年，第一款Excel诞生，但只适用于Mac系统。1987年，第一款适用于Windows系统的Excel诞生。由于LOTUS1-2-3迟迟不能适用于Windows系统，所以到了1988年，Excel的销量赶超了LOTUS1-2-3，使得微软站在了PC软件领域的领先位置。这次事件促成了软件王国霸主的更替，微软巩固了其强有力的竞争者地位，并从中找到了发展图形软件的方向。此后大约每两年，微软就会推出新的版本以扩大自身的优势，Excel的最新版本为Microsoft Excel 2019。

　　1993年，Excel第一次被捆绑进Microsoft Office，并开始支持VBA（Visual Basic for Applications）。VBA是一款功能强大的工具，从而使Excel形成了独立的编程环境。使用VBA和宏，可以把手工步骤自动化，VBA也允许创建窗体来获得用户输入的信息。

　　2003年，微软推出了Microsoft Excel 2003，该版本能够通过功能强大的工具将杂乱的数据组织成有用的信息，进而分析、交流和共享所得到的结果。它能使团队工作更为出色，并能保护和控制工作的访问；另外，还可以使用符合行业标准的扩展标记语言（XML），从而更方便地连接到业务程序。

　　2007年，微软推出了Microsoft Excel 2007，该版本通过编辑栏上下箭头和折叠编辑栏按钮，使编辑栏显示活动单元格的内容时，不再遮挡列标和工作表的内容。通过名称框的分隔符来调整名称框的宽度，使其能够显示长名称。改进了编辑框内的公式限制，如公式长度限制、公式嵌套的层数限制、公式中参数的个数限制等。

　　2010年，微软推出了Microsoft Excel 2010，该版本具有强大的运算与分析能力。使用SQL语句，可以灵活地对数据进行整理、计算、汇总、查询、分析等操作，尤其在面对大

数据量工作表的时候，SQL语言能够发挥更大的威力，快速提高办公效率；可以通过比以往更多的方法分析、管理和共享信息，作出更好、更明智的决策；全新的分析和可视化工具可跟踪和突出显示重要的数据趋势；可以在移动办公时从几乎所有 Web 浏览器或 Smartphone 访问重要数据；甚至可以将文件上传到网站并与其他人同时在线协作。

2012年，微软推出了Microsoft Excel 2013，该版本通过新的方法能够更直观地浏览数据。只需单击一下，即可直观展示、分析和显示结果，可以轻松地分享新得出的见解。

2015年，微软推出了Microsoft Excel 2016，该版本有更多主题颜色供使用者选择；可以通过"告诉我你想做什么"功能快速检索Excel功能按钮；新增了六款全新的图表；内置PowerQuery；数据选项卡中新增了预测功能，同时也新增了几个预测函数；改进了透视表的功能。

二、Excel的基本功能

Excel有五大基本功能：数据录入、表格美化、数据计算、数据分析、打印输出。

1. 数据录入

数据录入，包括输入数据和编辑数据两部分。输入数据，包括输入文本、数字和日期，可以使用手动输入、自动填充输入、数据有效性输入；编辑数据，包括复制、移动、修改、清除数据格式、查找、替换、撤销。

2. 表格美化

表格美化，包括设置数据格式和设置工作表外观两部分。设置数据格式，包括文本格式、数值格式、日期和时间格式、根据条件设置数据格式、数据对齐方式、使用单元格样式；设置工作表外观，包括边框和底纹、标签颜色、工作表背景、图片和艺术字。

3. 数据计算

数据计算，是指使用Excel提供的各类函数解决各种问题。各类函数包括逻辑函数、日期和时间函数、数学函数、文本函数、信息函数、统计函数、查找和引用函数、工程函数、数据库函数、多维数据集函数、加载宏和自动化函数、兼容性函数等。

4. 数据分析

数据分析，是指使用各类数据分析工具分析数据。分析工具包括图表、数据透视表和透视图、排序、筛选、分类汇总、数据表、方案管理器、单变量求解、规划求解以及分析工具库。

5. 打印输出

设置工作表的页面格式，包括纸张大小、纸张方向、页边距、设置页眉和页脚、分页；打印工作表，包括设置打印区域、打印预览、设置打印选项、打印输出；使用VBA实现高级自动化，包括录制宏、Excel VBA二次开发。

第二节　数据处理基本操作

一、"员工工资表"的录入、运算与排版

"员工工资表"完成效果如图2-1所示。

2.2数据处理基本操作1.mp4

2.2数据处理基本操作2.mp4

图2-1

>**第1步**　打开工作簿"员工工资表",员工编号是以"0"开头的数字,在输入以"0"开头的数字时,为了防止开头的"0"消失,要先设置单元格的数字格式为"文本"。选中A2单元格,选择【开始】→【数字】功能组,单击"常规"右侧下拉按钮,在下拉列表中选择"文本"数字格式,如图2-2所示。

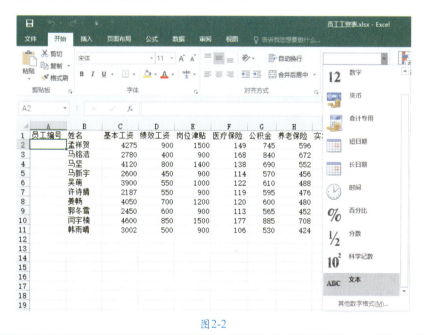

图2-2

第2步　输入员工编号。选中 A2 单元格，输入"001"，按 Enter 键。确认再次选中 A2 单元格，将鼠标指针指向单元格右下角填充柄，当鼠标指针变形为"+"时，拖曳鼠标至 A11 单元格，可以自动填充员工编号"002"到"010"。如图 2-3、图 2-4 所示。

第3步　插入标题行，输入标题。选中第 1 行任意单元格，选择【开始】→【单元格】功能组，单击【插入】下拉按钮，在下拉列表中选择"插入工作表行"选项，如图 2-5 所示。选中 A1 单元格，输入"员工工资表"，按 Enter 键确认。

图 2-3　　　　图 2-4

图 2-5

第4步　使用公式，计算出孟祥贺的实发工资。实发工资为"基本工资＋绩效工资＋岗位津贴－医疗保险－公积金－养老保险"。选中 I3 单元格，输入公式"=C3+D3+E3－F3－G3－H3"，按 Enter 键确认。

第5步　计算出其他员工的实发工资。选中 I3 单元格，将鼠标指针指向单元格右下角填充柄，当鼠标指针变形为"+"时，拖曳鼠标至 I12 单元格，可以自动计算出其他员工的实发工资。

第6步　输入文本"平均值"，并使用平均值函数"AVERAGE"，计算出所有员工基本工资的平均值。选中 A13 单元格，输入"平均值"，按 Enter 键确认。选中 C13 单元格，选择【开始】→【编辑】功能组，单击"自动求和"右侧的下拉按钮，在下拉列表中选择"平均值"命令，显示公式"=AVERAGE(C3:C12)"，按 Enter 键确认，如图 2-6、图 2-7 所示。

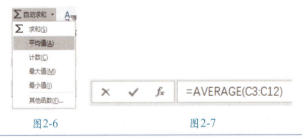

图 2-6　　　　　　　　图 2-7

第7步　计算出绩效工资等其他项的平均值。选中 C13 单元格，将鼠标指针指向单元格右下角填充柄，当鼠标指针变形为"+"时，拖曳鼠标至 I13 单元格。

第8步　设置单元格的数字格式及小数位数。选中单元格区域 C3:I13，选择【开始】→【数字】功能组，单击右下角的【数字格式】按钮，打开"设置单元格格式"对话框，在"数字"选项卡中设置分类为"货币"，小数位数为"1"，单击【确定】按钮。如图 2-8～图 2-10 所示。

图2-8

图2-9

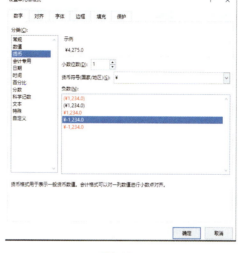

图2-10

第9步 合并单元格。选中单元格区域A1:I1，选择【开始】→【对齐方式】功能组，单击【合并后居中】按钮，如图2-11、图2-12所示。同样地，选中单元格区域A13:B13，选择【开始】→【对齐方式】功能组，单击【合并后居中】按钮。

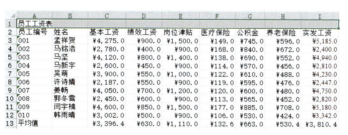

图2-11

图2-12

第10步 设置水平对齐方式。选中单元格区域C:I13，选择【开始】→【对齐方式】功能组，单击【居中】按钮，如图2-13所示。

图2-13

第11步 设置字体、字号和字形。选中A1单元格，选择【开始】→【字体】功能组，设置字体为【华文新魏】，字号为"20"，单击【加粗】按钮，如图2-14所示。同样地，选中A13单元格，选择【开始】→【字体】功能组，单击【加粗】和【倾斜】按钮。

图2-14

第12步 设置字形和字体颜色。选中单元格区域A2:I2，选择【开始】→【字体】功能组，单击【加粗】按钮，单击【字体颜色】右侧的下拉按钮，选择"白色，背景1"，如图2-15所示。

图2-15

第13步 设置填充颜色。选中单元格区域A2:I2，选择【开始】→【字体】功能组，单击【填充颜色】右侧的下拉按钮，选择"水绿色，个性色5"，如图2-16所示。

图2-16

第14步 设置填充颜色。选中单元格区域A3:I3，选择【开始】→【字体】功能组，单击【填充颜色】右侧的下拉按钮，选择"水绿色，个性色5，淡色60%"，如图2-17所示。

图2-17

第15步 使用格式刷复制格式。选中单元格区域 A3:I4，选择【开始】→【剪贴板】功能组，单击【格式刷】按钮（见图 2-18），然后选中单元格区域 A5:I12。

图 2-18

第16步 设置边框。选中单元格区域 A2:I13，选择【开始】→【字体】功能组，单击右下角【字体设置】按钮，打开"设置单元格格式"对话框，选择"边框"选项卡，设置线条样式为"细线"，线条颜色为"白色，背景 1，深色 50%"，单击【内部】按钮；设置线条样式为"粗线"，单击【外边框】按钮，单击【确定】按钮。如图 2-19~图 2-21 所示。

图 2-19

图 2-20

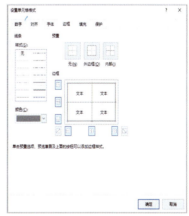

图 2-21

第17步 条件格式化。选中单元格区域 C3:C12，选择【开始】→【样式】功能组，单击【条件格式】按钮，选择【突出显示单元格规则】→【介于】命令，打开【介于】对话框，输入"3500"和"4500"，单击【设置为】右侧的下拉按钮，在下拉列表中选择【自定义格式】命令，打开【设置单元格格式】对话框，在【字体】选项卡中单击【颜色】右侧的下拉按钮，选择"红色"，单击【确定】按钮，返回上一个界面，单击【确定】按钮。如图 2-22~图 2-24 所示。

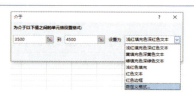

图2-23

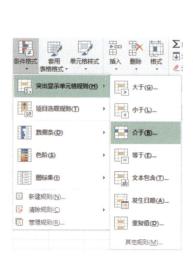

图2-22

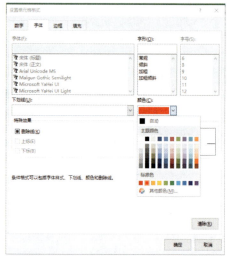

图2-24

第18步 设置列宽。选中单元格区域A2:I13,选择【开始】→【单元格】功能组,单击【格式】按钮,选择【自动调整列宽】命令,如图2-25所示。

第19步 设置行高。选中A1单元格,选择【开始】→【单元格】功能组,单击【格式】按钮,选择【行高】命令,打开【行高】对话框,设置行高为"45",单击【确定】按钮,如图2-26、图2-27所示。

图2-25

图2-26 图2-27

数据处理软件 Excel 第二章

第20步 插入批注。选中 C11 单元格，选择【审阅】→【批注】功能组，单击【新建批注】按钮，在出现的批注编辑区中输入"最高基本工资"，如图 2-28、图 2-29 所示。

图 2-28　　　　　　　　　　　　　图 2-29

第21步 保存工作簿。

二、制作"员工实发工资"图表

"员工实发工资"图表完成效果如图2-30所示。

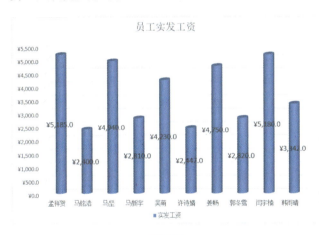

图 2-30

第1步 选择图表包含的数据。选中单元格区域 B2:B12，按住 Ctrl 键，然后再选中单元格区域 I2:I12，如图 2-31 所示。

图 2-31

第2步　插入图表。选择【插入】→【图表】功能组，单击【推荐的图表】按钮，打开【插入图表】对话框，选择【所有图表】选项卡，选择【柱形图】中的"三维堆积柱形图"，单击【确定】按钮，如图2-32~图2-34所示。

图2-32

图2-33

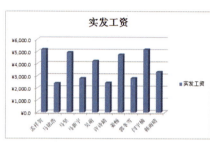

图2-34

第3步　选择放置图表的位置。选中图表，选择图表工具【设计】→【位置】功能组，单击【移动图表】按钮，打开"移动图表"对话框，选中【新工作表】单选按钮，输入"员工实发工资图表"，单击【确定】按钮，如图2-35、图2-36所示。

图2-35

图2-36

第4步　修改图表的柱体形状。在图表中右击任意数据系列，选择【设置数据系列格式】命令，打开【设置数据系列格式】窗格，单击【系列选项】按钮，选择"圆柱图"，关闭【设置数据系列格式】窗格，如图2-37、图2-38所示。

数据处理软件 Excel 第二章

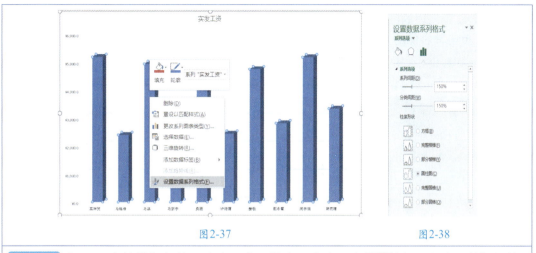

图2-37　　　　　　　　　　图2-38

第5步 设置图表的数据标签。选中图表，单击图表右上角的 + 按钮，勾选【数据标签】复选框，如图 2-39 所示。

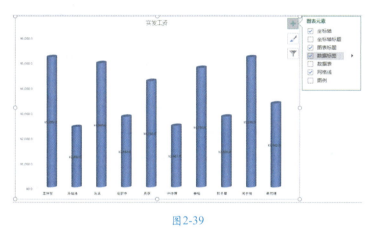

图2-39

第6步 修改图表标题。两次单击图表标题插入光标，将图表标题修改为"员工实发工资"，如图 2-40 所示。

图2-40

47

第7步 设置图表的图例。选中图表，单击图表右上角的 + 按钮，鼠标指针指向【图例】复选框，单击其右侧的▶按钮，选择【底部】选项，如图2-41所示。

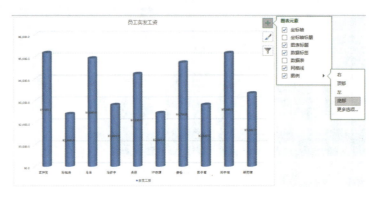

图2-41

第8步 设置图表的网格线。选中图表，单击图表右上角的 + 按钮，鼠标指针指向【网格线】复选框，单击其右侧的▶按钮，勾选【主轴次要垂直网格线】复选框，如图2-42所示。

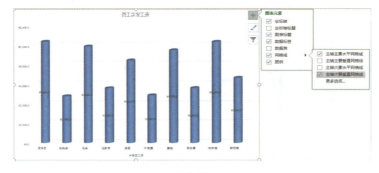

图2-42

第9步 设置图表的坐标轴。选中图表，右击垂直坐标轴，选择【设置坐标轴格式】命令，打开【设置坐标轴格式】窗格，单击【坐标轴选项】按钮，设置单位主要为"500.0"，关闭【设置坐标轴格式】窗格，如图2-43、图2-44所示。

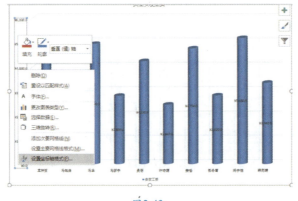

图2-43

图2-44

> **第10步** 设置纵坐标、横坐标、图例、数据标签和图表标题的字号。选中纵坐标,选择【开始】→【字体】功能组,设置字号为"14"。选中横坐标,设置字号为"14"。选中图例,设置字号为"14"。选中数据标签,设置字号为"18"。选中图表标题,设置字号为"24"。
>
> **第11步** 保存工作簿。

第三节　数据统计分析

2.3数据统计分析1.mp4

2.3数据统计分析2.mp4

2.3数据统计分析3.mp4

一、数据排序

将"2015年销量统计表"中的数据先按照"季度"升序排列,再按照"销售总额"降序排列,完成效果如图2-45所示。

	A	B	C	D	E	F	G	H	I	J	K
1	季度	员工编号	姓名	商品1销量	商品2销量	商品3销量	商品4销量	商品5销量	商品6销量	商品7销量	销售总额
2	一季度	0011	雷佳润	490	597	511	474	531	595	458	¥75,629.00
3	一季度	0008	王郦瑞	512	587	481	493	273	616	431	¥67,098.00
4	一季度	0006	任天浩	378	377	453	459	550	458	600	¥67,005.00
5	一季度	0010	张峪浩	266	389	600	350	518	511	474	¥64,769.00
6	一季度	0005	于俊晖	518	600	538	518	311	350	491	¥62,999.00
7	一季度	0007	姜云祥	525	242	425	414	489	501	493	¥62,858.00
8	一季度	0009	孙浩志	513	389	491	431	511	374	350	¥62,747.00
9	一季度	0012	王帅	302	437	377	458	378	592	422	¥62,525.00
10	一季度	0003	王奇	550	453	415	359	453	459	425	¥62,123.00
11	一季度	0004	陈远志	273	481	448	333	423	493	481	¥59,989.00
12	一季度	0002	王泓皓	423	448	209	502	487	333	453	¥59,230.00
13	一季度	0001	黄欣	487	209	319	179	526	502	538	¥55,830.00
14	二季度	0010	张峪浩	562	523	597	595	490	383	392	¥71,414.00
15	二季度	0004	陈远志	491	427	587	616	512	383	470	¥70,695.00
16	二季度	0009	孙浩博	501	295	561	525	629	291	444	¥66,892.00
17	二季度	0011	雷佳润	414	211	386	568	440	563	514	¥64,749.00
18	二季度	0002	王泓皓	587	460	242	501	525	324	492	¥63,100.00
19	二季度	0003	王奇	413	623	422	431	470	286	525	¥62,237.00
20	二季度	0008	王郦瑞	613	526	389	511	266	514	281	¥61,796.00
21	二季度	0001	黄欣	536	527	421	422	492	273	378	¥60,830.00
22	二季度	0005	于俊晖	390	547	636	511	307	281	512	¥59,952.00
23	二季度	0006	任天浩	547	239	389	374	513	444	307	¥59,165.00
24	二季度	0007	姜云祥	506	501	472	413	268	392	513	¥57,254.00
25	二季度	0012	王帅	526	319	437	592	302	179	291	¥51,564.00

图2-45

> **第1步** 打开工作簿"2015年销量统计表",复制工作表。选中"原始数据"工作表标签,按住 Ctrl 键,沿工作表标签向右拖曳鼠标,释放鼠标左键,出现"原始数据(2)"工作表标签,如图2-46所示。

图2-46

> **第2步** 重命名工作表。右击"原始数据（2）"工作表标签，选择【重命名】命令，输入"排序"，按 Enter 键确认，如图2-47所示。

图2-47

> **第3步** 多字段排序。选中表中任意一个单元格。选择【数据】→【排序和筛选】功能组，单击【排序】按钮，打开【排序】对话框，设置主要关键字为"季度"，次序为"自定义序列"，打开【自定义序列】对话框，输入序列为"一季度、二季度、三季度、四季度"，单击【添加】按钮，然后单击【确定】按钮。返回到【排序】对话框，单击【添加条件】按钮，设置次要关键字为"销售总额"，次序为"降序"，单击【确定】按钮，如图2-48~图2-52所示。

图2-48

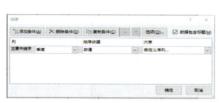

图2-49　　　　　　　　　　　图2-50

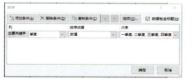　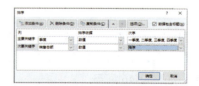

图2-51　　　　　　　　　　　图2-52

> **第4步** 保存工作簿。

二、数据筛选

从"2015年销量统计表"中筛选出"四季度""销售总额"高于"68000"的数据，完成效果如图2-53所示。

图2-53

> **第1步** 复制及重命名工作表。右击"原始数据"工作表标签，选择【移动或复制】命令，打开【移动或复制工作表】对话框，选择【移至最后】，然后勾选【建立副本】复选框，单击【确定】按钮，如图2-54、图2-55所示，出现"原始数据（2）"工作表标签，重命名为"筛选"。

图2-54　　　　图2-55

> **第2步** 自动筛选。选中表中任意一个单元格。选择【数据】→【排序和筛选】功能组，单击【筛选】按钮。单击"季度"右侧的下拉按钮，在下列菜单中，取消勾选【（全选）】复选框，然后勾选【四季度】复选框，单击【确定】按钮。单击【销售总额】右侧的下拉按钮，选择【数字筛选】→【大于或等于】命令，打开【自定义自动筛选方式】对话框，输入"68000"，单击【确定】按钮，如图2-56~图2-59所示。

图2-56　　　　图2-57

图2-58　　　　　　　　　　　　　　　　图2-59

第3步　保存工作簿。

三、数据分类汇总

从"2015年销量统计表"中汇总出各员工销售总额的合计值和平均值，完成效果如图2-60所示。

图2-60

第1步　复制"原始数据"工作表，并重命名为"分类汇总"。

第2步　按分类字段排序。选中【员工编号】列中任意一个单元格。选择【数据】→【排序和筛选】功能组，如图2-61所示，单击【升序】按钮。

图2-61

第3步 分类汇总销售总额的合计值。选中表中任意一个单元格。选择【数据】→【分级显示】功能组,单击【分类汇总】按钮,打开【分类汇总】对话框,设置【分类字段】为"员工编号"、【汇总方式】为"求和"、【选定汇总项】为"销售总额",单击【确定】按钮,如图 2-62、图 2-63 所示。

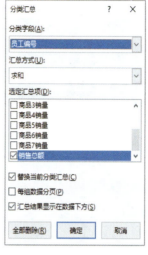

图 2-62　　　　　　图 2-63

第4步 分类汇总销售总额的平均值。选中表中任意一个单元格。选择【数据】→【分级显示】功能组,单击【分类汇总】按钮,打开【分类汇总】对话框,设置【分类字段】为"员工编号"、【汇总方式】为"平均值"、【选定汇总项】为"销售总额",取消勾选【替换当前分类汇总】复选框,单击【确定】按钮,如图 2-64、图 2-65 所示。

图 2-64　　　　　　图 2-65

第5步 保存工作簿。

第四节　数据透视表

建立"员工考勤表"的数据透视表，放置在F5单元格，完成效果如图2-66所示。数据透视表是一种交互式的表格，可以动态地改变报表的版面布置，以便按照不同的方式分析数据。

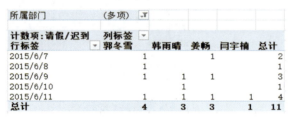

图2-66

2.4数据透视表.mp4

第1步　打开工作簿"员工考勤表"，创建数据透视表。选中表中任意一个单元格，如图 2-67 所示。选择【插入】→【表格】功能组，单击【数据透视表】按钮，打开【创建数据透视表】对话框，选中【现有工作表】单选按钮，位置输入"F5"，单击【确定】按钮，如图 2-68、图 2-69 所示。

图2-67

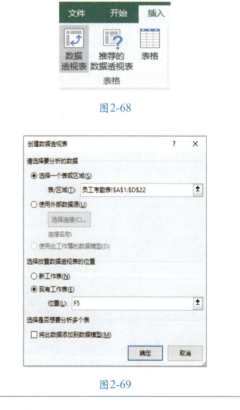

图2-68

图2-69

第2步 选择报表字段。在【数据透视表字段】窗格中，拖曳"所属部门"字段到【筛选器】区域，拖曳"日期"字段到【行】区域，拖曳"姓名"字段到【列】区域，拖曳"请假/迟到"字段到【值】区域，如图2-70所示。

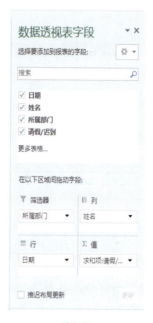

图2-70

第3步 选择值字段汇总方式。在【数据透视表字段】窗格的【值】区域中，单击下拉按钮，在下拉列表中选择【值字段设置】命令，打开【值字段设置】对话框，选择【计算类型】为"计数"，单击【确定】按钮，如图2-71、图2-72所示。关闭【数据透视表字段】窗格。

图2-71　　　　　　　　　图2-72

> **第4步** 在数据透视表中,筛选出"供应部"和"销售部"的数据。在数据透视表中,单击【所属部门】右侧的下拉按钮,在下拉列表中勾选【选择多项】复选框,然后取消勾选【(全部)】复选框,勾选【供应部】和【销售部】复选框,单击【确定】按钮,如图2-73所示。
>
> 图2-73
>
> **第5步** 保存工作簿。

第五节　数据处理案例应用

使用网上调查问卷对微课作品进行评分,并对评分结果进行统计分析。该案例主要步骤:(1)数据获取:采用网上问卷调查的方式,把调查问卷的链接分享到微信群,让大家进行打分,发布者即可获取评分数据。(2)数据统计分析:通过有效数据的判定,剔除无效数据。计算作品的平均分,根据该平均分排名。统计评委打分的平均分,判定该平均分所属分数段,汇总出各分数段的评委人数,通过图表判定汇总数据是否属于正态分布。

一、数据获取

创建调查问卷并获取结果的Excel文件,完成效果如图2-74所示。

图2-74

数据处理软件 Excel 第二章

> **第1步** 打开【问卷统计助手】小程序，并创建调查问卷。点击进入微信，点击右上角的Q图标，输入"问卷统计助手"，点击【搜一搜】，进入下一个界面，点击【问卷统计助手】，进入【问卷统计助手】界面，点击【自定义表单】，如图2-75、图2-76所示。

图2-75　　　　　　　　　图2-76

> **第2步** 选择并编辑表单封面图片。在【自定义表单】界面，点击【请选择表单封面图片】按钮，进入【封面图片】界面，选择封面图片，进入【封面图编辑】第一个界面，点击【编辑】按钮，进入【封面图编辑】第二个界面，双击输入文字"微课作品评分"，点击【确定】按钮，返回【封面图编辑】第二个界面，依次点击【字体颜色】按钮、【白色】按钮、【保存】按钮，返回【封面图片】第一个界面，点击【确认】按钮，如图2-77~图2-79所示。

图2-77　　　　　　　图2-78　　　　　　　图2-79

第3步 设置标题、表单说明及表单项。在【自定义表单】界面，输入标题"微课作品评分"。点击【插入文本】按钮，输入"请给下面的5个微课作品打分（满分100）。"点击【插入表单】按钮，在出现的界面，点击【自定义】按钮，在出现的界面，点击【数字】按钮，进入【数字】界面，标题输入"二元一次方程"，描述输入"请给该作品打分（满分100）。"依次选中【是否为必填项】、【是否限制小数点后的位数】，限制小数点后的位数输入"1"，限制数字位数长度输入"3"，点击【确定】按钮，返回【自定义表单】界面。按照上述方法，添加其他表单项，最终效果如图2-80、图2-81所示。

图2-80　　　　　　　　图2-81

第4步 修改基本设置，并发布调查问卷。在【自定义表单】界面，修改基本设置，如统计开始时间和统计结束时间等。点击【发布】按钮，出现【用户登录】界面，点击【同意并登录】按钮，出现【问卷统计助手 申请】界面，点击【允许】按钮，返回【自定义表单】界面，再次点击【发布】按钮，如图2-82、图2-83所示。

图2-82　　　　　　　　图2-83

第5步　分享发布的调查问卷。在【我的问卷】界面，可以看到调查问卷"微课作品评分"。点击进入调查问卷【微课作品评分】界面，点击【分享】按钮，在出现的界面中点击【生成分享码】按钮，如图 2-84~图 2-86 所示。出现【问卷统计助手 申请】界面，点击【允许】按钮。在手机相册中找到该分享码图片，并分享到微信群或 QQ 群等。

图 2-84　　　　　　图 2-85　　　　　　图 2-86

第6步　查看调查问卷的结果并下载结果的 Excel 文件。在【我的问卷】界面，点击进入调查问卷【微课作品评分】界面，点击【更多操作】按钮，在出现的界面，点击【查看结果】按钮，进入【查看报表】界面，点击【获取下载链接】按钮，如图 2-87~图 2-89 所示。文件链接已复制，搜索并点击进入【文件传输助手】界面，粘贴，发送，打开微信电脑端的【文件传输助手】，点击链接，弹出【保存文件】对话框，选择保存位置，单击【保存】按钮，即可下载结果的 Excel 文件。

图 2-87　　　　　　图 2-88　　　　　　图 2-89

二、数据统计分析

对调查问卷的结果进行统计与分析，完成效果如图2-90、图2-91所示。

图2-90

图2-91

第1步　打开工作簿"微课作品评分"，将作品的分数转换为数字。选中单元格区域B5:F36，单击选中区域左上角的 按钮，选择"转换为数字"命令，如图2-92所示。

图2-92

第2步　输入文本"打分是否有效"，并使用公式计算出每个评委的打分是否有效。如果一个评委给所有作品打相同的分数，那么打分无效，反之有效。选中 H4 单元格，输入"打分是否有效"，按 Enter 键。选中 H5 单元格，输入公式"=IF(AND(B5=C5,C5=D5,D5=E5,E5=F5),"无效","有效")"，按 Enter 键。选中 H5 单元格，将鼠标指针指向单元格右下角填充柄，当鼠标指针变形为 ✚ 时，拖曳鼠标至 H36 单元格。

第3步　筛选出打分有效的数据。选中单元格区域 A4：H36，选择【数据】→【排序和筛选】功能组，单击【筛选】按钮。单击"打分是否有效"右侧的下拉按钮，首先取消选中【（全选）】复选框，然后选中【有效】复选框，单击【确定】按钮，如图 2-93、图 2-94 所示。

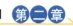

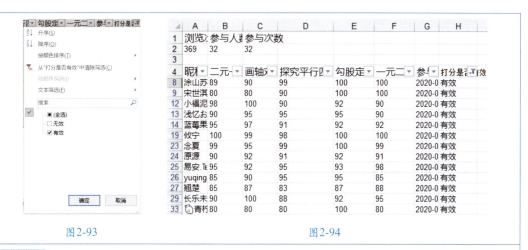

图2-93　　　　　　　　　　　图2-94

第4步　将筛选结果复制到新工作表，并将新工作表命名为"有效数据的统计与分析"。选中单元格区域 A4:H33，右击选中数据，选择【复制】命令。单击【数据统计】工作表标签右侧的 ⊕ 按钮，插入一张新工作表"Sheet1"，右击 A1 单元格，选择【粘贴】命令。右击"Sheet1"工作表标签，选择【重命名】命令，输入"有效数据的统计与分析"，按 Enter 键。以下操作都在该工作表中完成。

第5步　输入文本"作品平均分"，并使用公式计算出作品的平均分。作品的平均分为："（作品总分－作品最高分－作品最低分）/（评委人数－2）"。选中 A15 单元格，输入"作品平均分"，按 Enter 键。选中 B15 单元格，输入公式"=(SUM(B2:B14)-MAX(B2:B14)-MIN(B2:B14))/(COUNT(B2:B14)-2)"，按 Enter 键。选中 B15 单元格，将鼠标指针指向单元格右下角填充柄，当鼠标指针变形为 ✚ 时，拖曳鼠标至 F15 单元格。

第6步　输入文本"作品名次"，并使用排序函数"RANK"计算出作品的名次。选中 A16 单元格，输入"作品名次"，按 Enter 键。选中 B16 单元格，选择【公式】→【函数库】功能组，单击【自动求和】下方的下拉按钮，选择【其他函数】命令，打开【插入函数】对话框，选择类别为【全部】，选择函数为"RANK"，单击【确定】按钮，打开【函数参数】对话框，参数 Number 输入"B15"，参数 Ref 输入"$B15:$F15"，单击【确定】按钮，如图 2-95~图 2-97 所示。选中 B16 单元格，将鼠标指针指向单元格右下角填充柄，当鼠标指针变形为 ✚ 时，拖曳鼠标至 F16 单元格。

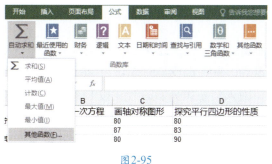

图2-95

图2-96　　　　　　　　　　　　　　图2-97

第7步　输入文本"评委打分平均分",并使用平均值函数"AVERAGE"计算出评委打分的平均分。选中 I1 单元格,输入"评委打分平均分",按 Enter 键。选中 I2 单元格,输入公式"=AVERAGE(B2:F2)",按 Enter 键。选中 I2 单元格,将鼠标指针指向单元格右下角填充柄,当鼠标指针变形为✚时,拖曳鼠标至 I14 单元格。

第8步　将数据按评委打分的平均分升序排列。选中单元格区域A1:I14。选择【数据】→【排序和筛选】功能组,单击【排序】按钮,打开【排序】对话框,设置【主要关键字】为"评委打分平均分"、【次序】为"升序",单击【确定】按钮,如图 2-98 所示。

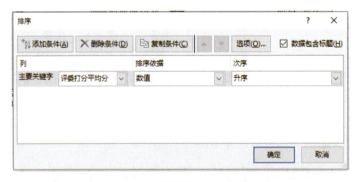

图2-98

第9步　输入文本"所属分数段",并使用 IF 函数计算出每个评委打分的平均分所属的分数段。共有4个分数段,分别为"81～85分""86～90分""91～95分""96～100分"。选中 J1 单元格,输入"所属分数段",按 Enter 键。选中 J2 单元格,输入公式"=IF(I2>=96,"96～100 分 ",IF(I2>=91,"91～95 分 ",IF(I2>=86,"86～90 分 ","81～85 分 ")))",按 Enter 键。选中 J2 单元格,将鼠标指针指向单元格右下角填充柄,当鼠标指针变形为✚时,拖曳鼠标至 J14 单元格。

第10步 汇总出各分数段的评委人数。选中单元格区域 A1:J14，选择【数据】→【分级显示】功能组，单击【分类汇总】按钮，打开【分类汇总】对话框，设置【分类字段】为"所属分数段"、【汇总方式】为"计数"、【选定汇总项】为"所属分数段"，单击【确定】按钮，如图 2-99 所示。

图 2-99

第11步 根据各分数段的评委人数，插入一个饼图。先选中单元格区域 I3:J3，按住 Ctrl 键，再选中单元格区域 I7:J7、I15:J15、I18:J18。选择【插入】→【图表】功能组，单击【推荐的图表】按钮，打开【插入图表】对话框，选择【所有图表】选项卡，选择【饼图】中的【饼图】选项，单击【确定】按钮，如图 2-100 所示。

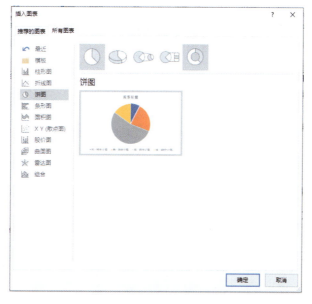

图 2-100

第12步　修改图表的标题、图例和数据标签。两次单击图表标题,将图表标题修改为"各分数段评委人数分布情况"。选中图表,单击图表右上角的+按钮,鼠标指针指向【图例】复选框,单击其右侧的▶按钮,选择【右】。选中图表,单击图表右上角的+按钮,鼠标指针指向【数据标签】复选框,单击其右侧的▶按钮,选择【更多选项】,打开【设置数据标签格式】窗格,单击【标签选项】按钮,先选中【百分比】复选框,再取消选中【值】复选框,关闭【设置数据标签格式】窗格,如图2-101、图2-102所示。

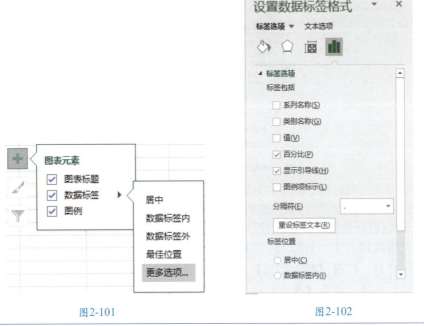

图2-101　　　　　　　　　　　　　图2-102

第13步　设置最适合的列宽。选中单元格区域A1:J21,选择【开始】→【单元格】功能组,单击【格式】按钮,选择【自动调整列宽】命令。

第14步　保存工作簿。

习　题

1. Excel不能实现的功能是　　　　。
 A. 分类汇总　　　B. 加载宏　　　C. 邮件合并　　　D. 合并计算
2. Excel工作簿的最小组成单位是　　　　。
 A. 工作表　　　B. 单元格　　　C. 字符　　　D. 标签
3. 下列关于Excel的叙述中,错误的是　　　　。
 A. 一个Excel文件就是一个工作表
 B. 一个Excel文件就是一个工作簿

C. 一个工作簿可以有多张工作表

D. 双击某工作表标签，可以对该工作表重命名

4. 在Excel中，输入公式的操作步骤是_____。

①在编辑栏中输入等号　　　　②按回车键

③选择需要输入公式的单元格　　④输入公式的具体内容

A. ①②③④　　　　　　　　　B. ③①②④

C. ③①④②　　　　　　　　　D. ③②④①

5. 在Excel中，把一个含有单元格名称的公式复制到另一个单元格，其中引用的单元格名称保持不变，这种引用方式为_____。

A. 相对引用　　B. 绝对引用　　C. 混合引用　　D. 无法判定

6. 在Excel中，下列地址为相对地址的是_____。

A. $D5　　　B. E7　　　C. C3　　　D. F$8

7. 在Excel中，默认的单元格引用是_____。

A. 相对引用　　B. 绝对引用　　C. 混合引用　　D. 三维引用

8. 作为数据的一种表示方式，图表是动态的，当改变了其中_____之后，Excel会自动更新图表。

A. X轴上的数据　　B. Y轴上的数据　　C. 所依赖的数据　　D. 标题内容

9. 下列关于排序操作的叙述中，正确的是_____。

A. 只能对数值型字段进行排序

B. 可以选择字段值升序或降序排列

C. 用于排序的字段称为"关键字"，只能有一个关键字

D. 一旦排序后就不能恢复到原来的记录排列顺序

10. 下列说法中，错误的是_____。

A. 分类汇总前数据必须按分类字段排序

B. 分类字段只能是一个字段

C. 汇总方式只能是求和

D. 分类汇总可以删除，但删除分类汇总后排序操作不能撤销

第三章

演示文稿制作软件 PowerPoint

学习要点及目录

- 掌握动画的设计。
- 掌握图形、图像的插入、编辑、设计。
- 掌握幻灯片母版的设置。
- 了解幻灯片的录制。
- 掌握幻灯片的放映。
- 掌握幻灯片声音文件的插入与设置。

核心概念

动画设置　形状组合　SmartArt图形　超链接　幻灯片母版　幻灯片切换　幻灯片设计

使用PowerPoint软件，掌握图文混排、版面的布局、图片、形状、SmartArt图编辑等技术，运用母版设计、幻灯片主题设计、动画设计等技术手段掌控整个幻灯片的设计风格和效果，设计不同风格的幻灯片。在设计幻灯片的同时培养自己的学科素养，提升通过文字、图片、形状、动画、色彩等技术表达作者信息的能力。

使用PowerPoint软件可以创建和编辑海报、宣传单，制作相册，进行产品发布、商品展示、会议报告、毕业论文答辩等演示文稿的展示。本章从设计角度，介绍幻灯片中的图片、形状、动画等设计方法，音频、视频文件的插入，以及幻灯片的放映、共享与发布。

第一节　演示文稿制作软件 PowerPoint 简介

　　Microsoft Office PowerPoint是微软公司的一款演示文稿软件，是用于设计制作专家报告、教师授课、产品演示、广告宣传的电子版幻灯片，制作的演示文稿可以通过计算机屏幕或投影机播放。利用Microsoft Office PowerPoint不仅可以创建演示文稿，还可以在互联网上召开面对面会议、远程会议或给观众展示演示文稿。

Microsoft Office PowerPoint制作的文件格式后缀名为pptx；也可以保存为pdf、图片格式等。演示文稿中的每一页就叫幻灯片，每张幻灯片都是演示文稿中既相互独立又相互联系的内容。

一套完整的PPT文件，一般包含PPT封面、前言、目录、过渡页、图表页、图片页、文字页、封底等；所采用的素材，有文字、图片、图表、动画、声音、影片等。国际领先的PPT设计公司有themegallery、poweredtemplates、presentationload等。我国的PPT应用水平逐步提高，应用领域也越来越广。PPT正成为人们工作生活的重要组成部分，在工作汇报、企业宣传、产品推介、项目竞标、管理咨询、教育培训等方面占有举足轻重的地位。

一、PowerPoint的发展历程

20世纪80年代中期，罗伯特•加斯金斯意识到商业幻灯片这一巨大市场，但当时尚未被人发掘，应该与当时正在出现的图形化技术结合。许多风险投资家不同意这种观点，他们坚持认为文字格式的DOS电脑永远不会消失。

1984年，罗伯特•加斯金斯加入了一家衰退中的硅谷软体公司——Forethought，并且雇用了软件开发师Dennis Austin。Bob和Dennis为了梦想，设计实行了"Presenter"计划。Dennis与Tom Rudkin设计了原始版本的程式。Bob后来建议新的产品名为"PowerPoint"，该名称最后成为产品正式名称。

经历了30多年的发展，PPT的版本不断更新，现在应用最广泛的是PowerPoint 2018，当然这也会逐渐被新版本取代。

同时，PPT也有面向Mac OS的版本。

二、PowerPoint的基本功能

PPT具有强大的演示功能，在幻灯片制作上，PPT越来越注重元素的美观和精致，特别是对图片的编辑功能越来越强大。

在PPT幻灯片中包括文字、图片、表格、动画、声音、视频等元素，不同的应用场合会使用不同的元素集合。

1. 文字排版

文字是PPT最重要的组成部分，无论PPT演示的主题是什么，都离不开文字的描述，所以在PPT设计中，文字的设计尤为重要。按照文字的多少及内容的关系进行合理布局，是文字排版的重点。

2. 图片展示

只靠文字还不能表达出具体的含义，就需要将文字图形化，这也是吸引观众眼球最直接的方法，适当的图片可以与文字相得益彰。

仅仅展示图片的PPT，需要为图片添加适当的效果，如边框、阴影等，同时配以适当

的说明文字。

PPT还提供修图功能，包括对图片的裁剪、调整图片基本参数等。

PPT中的常见图片类型包括照片、图标、剪贴画等。

3. 表格排版

表格是数据的主要表现形式，也是PPT中经常用到的工具。PPT提供表格布局和设计等功能，可以设计出美观的表格。

4. 图表美化

PPT提供了强大的图表美化功能，可以根据Excel表格中的数据直接生成图表，并且允许在图表的基础上加工美化，如替换形状、颜色、效果等；还可以利用形状或者图形自制图表。

5. 动画场景

PPT包含丰富的动画效果，利用这些动画效果既能满足简单演示播放的需要，又能制作出复杂炫酷的动画。

第二节　PowerPoint 综合案例

制作一份主题为"人生需要规划"的PPT，使用文字、图片、图表、声音、动画等效果设置，其中需要的图片及文字可以到素材中复制。

3.2.1人生需要规划1-2.mp4

3.2.3人生需要规划.mp4

3.2.4人生需要规划.mp4

3.2.5人生需要规划.mp4

3.2.6人生需要规划.mp4

3.2.7人生需要规划.mp4

3.2.8人生需要规划.mp4

3.2.9人生需要规划-母版设置.mp4

3.2.10人生需要规划-目录超链接.mp4

演示文稿制作软件 PowerPoint 第三章

3.2.11人生需要规划-幻灯片切换.mp4　　3.2.12人生需要规划-动画设置.mp4　　3.2.13人生需要规划-插入音乐.mp4

一、第一页幻灯片

第一页幻灯片效果如图3-1所示。

图3-1

第1步 新建幻灯片，设置幻灯片大小。打开 PowerPoint 2016，单击"空白演示文稿"，新建一个幻灯片，选择【设计】→【自定义】功能组，选择【幻灯片大小】→【宽屏(16:9)】选项，如图3-2、图3-3所示。

图3-2　　　　　　图3-3

第2步 设置幻灯片主题。选择【设计】→【主题】功能组中的"电路"主题，将幻灯片模板设置为"电路"主题，如图3-4所示。

图3-4

第3步　第1张幻灯片默认版式为"标题幻灯片",选择标题框,输入"人生需要规划",设置为:微软雅黑、80号、加粗、加阴影、字体颜色为天蓝,文字2,分散对齐,如图3-5所示。

第4步　选择副标题,输入内容"——做自己人生的导演",设置为:华文新魏,32号,阴影效果,右对齐,在文字颜色中选择"其他颜色",设置为自定义颜色RGB(215,215,215),如图3-6所示。

图3-5

图3-6

第5步　设置标题文本框位置。选中标题框,选择【绘图工具】→【格式】→【大小】功能组右下角箭头,打开【设置形状格式】任务窗格,选择【位置】,将标题框的【水平位置】设为4厘米,【垂直位置】设为2.5厘米,如图3-7、图3-8所示。

图3-7　　　　　　　　图3-8

二、第二页幻灯片

第二页幻灯片效果如图3-9所示。

图3-9

第1步 插入一页空白新幻灯片。选择【开始】→【幻灯片】功能组,选择【新建幻灯片】→【空白】选项,如图 3-10 所示。

第2步 或者在左侧添加缩略图适当位置按 Enter 键,也可以插入一页新的幻灯片。选择第 2 张幻灯片,选择【开始】→【幻灯片】功能组,选择【版式】选项,设置当前页幻灯片版式为"空白",如图 3-11 所示。

图3-10

图3-11

第3步 插入形状。选择【插入】→【插图】功能组,选择【形状】→【星与旗帜】中的"上凸弯带形",在空白幻灯片上插入一个上凸弯带形状,调整形状的位置、大小和旋转方向,如图 3-12、图 3-13 所示。

第4步 更改形状颜色。单击上凸弯带形,选择【绘图工具】→【格式】→【形状样式】功能组,选择【形状填充】,主题颜色设置为"天蓝,文字2,淡色80%",选择【形状轮廓】,设置为"无轮廓",如图 3-14、图 3-15 所示。

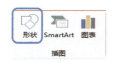

图3-12

图3-13

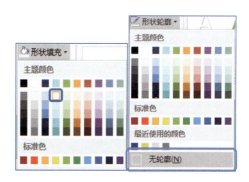

图3-14　　　　图3-15

第5步 在形状上编辑文字。选择上凸弯带形,单击右键,选择【编辑文字】命令(见图 3-16),输入文字内容"目录…",设置文字大小为 32 号字、颜色为"深蓝"色。

第6步 插入图片。选择【插入】→【图像】功能组,选择【图片】,打开【插入图片】对话框,选择"素材"文件夹,插入"飞机 .jpg"图片,如图 3-17 所示。

图3-16

图3-17

第7步 删除图片背景。选定图片，选择【图片工具】→【格式】→【调整】功能组，选择【删除背景】选项，如图3-18、图3-19所示。

第8步 适当调整图片中句柄的位置。选定图片，单击【背景消除】→【关闭】功能组，选择【保留更改】选项，如图3-20、图3-21所示。

图3-18

图3-20

图3-19

图3-21

第9步 组合多个图形。选择形状，按Ctrl键选择"飞机"图片，单击右键，在快捷菜单中选择【组合】→【组合】命令，如图3-22所示。

第10步 选择组合后的图形，适当调整大小、位置、旋转方向等，最终效果如图3-23所示。

图3-22

图3-23

第11步 插入SmartArt图。选择【插入】→【插图】功能组，选择SmartArt选项，打开【选择SmartArt图形】对话框，插入一个SmartArt图形，输入图中文字，将多余项删除（只剩下4项），拖曳图表句柄调整整体大小，如图3-24~图3-26所示。

图 3-24

图 3-25

图 3-26

第12步 更改 SmartArt 颜色。选择【SmartArt 工具】→【设计】→【SmartArt 样式】功能组，选择【更改颜色】选项，在下拉列表中选择"彩色"-"彩色范围-个性色 3 至 3"，如图 3-27 所示。

图 3-27

第13步 更改 SmartArt 图样式。选择【SmartArt 工具】→【设计】→【SmartArt 样式】功能组，单击其他按钮，选择"三维"-"嵌入"，如图 3-28、图 3-29 所示。

图 3-28

图 3-29

三、第三页幻灯片

第三页幻灯片效果如图3-30所示。

图3-30

第1步 插入一页新幻灯片，版式为"空白"。单击右键，选择【设置背景格式】命令，如图 3-31 所示。

图3-31

第2步 插入背景图片。在【设置背景格式】任务窗口中，勾选【隐藏背景图形】复选框，选中【图片或纹理填充】单选按钮，单击【文件】按钮，如图 3-32 所示。

图3-32

第3步 在【插入图片】对话框中，选择【素材】文件夹下的"背景图片.jpg"文件，单击【插入】按钮，如图 3-33 所示。

图3-33

第4步 选择【插入】→【图像】功能组，选择【图片】，插入"气球.jpg"，选择【图片工具】→【格式】→【调整】功能组，选择【删除背景】功能，删除图片的背景。最终效果如图 3-34 所示。

图3-34

第5步 选择【插入】→【插图】功能组，选择【形状】，插入"基本形状"类中的"云形"，如图3-35所示。

图3-35

第6步 单击【绘图工具】→【格式】→【形状样式】功能组，选择【形状填充】选项，设置填充颜色为"白色"，如图3-36所示。

图3-36

第7步 单击【绘图工具】→【格式】→【形状样式】功能组，选择【形状轮廓】选项，设置为【无轮廓】，如图3-37所示。复制一个云朵形状，调整位置和大小。

图3-37

第8步 插入文本框。选择【插入】→【文本】功能组，选择【文本框】→【横排文本框】选项，如图3-38所示，在幻灯片中间绘制一个文本框，输入内容"1 人生蓝图设计"。设置字体为【微软雅黑】，44号字，字体颜色为"深蓝"色，如图3-39所示。

图3-38

图3-39

第9步 选择文本框，选择【绘图工具】→【格式】→【形状样式】功能组，选择【形状效果】→【阴影】→【外部】的"向右偏移"，如图3-40所示。

图3-40

第10步 在左侧缩略图位置，右键单击第3张幻灯片，选择"复制幻灯片"，复制3张相同的幻灯片，分别更改后三张幻灯片文本框中的文字内容为："2 人生愿景""3 人生观""4 人生规划表格"，如图3-41~图3-43所示。

图3-41　　　　　图3-42　　　　　图3-43

四、第四页幻灯片

第四页幻灯片如图3-44所示。

图3-44

第1步 在第3张幻灯片下方插入一页新幻灯片，版式为"标题和内容"。标题输入"人生蓝图设计"，设置文字格式为黑体、54号、加粗，文本框中输入图中的文字内容，设置字体为【微软雅黑】、28号字，设置文字后半句颜色为"橙色"。适当调整文本位置。

第2步 插入图片。选择【插入】→【图像】功能组，选择【图片】，插入图片"设计.jpg"，单击【图片工具】→【格式】→【大小】功能组右下角箭头，打开【设置图片格式】任务窗格，在【大小】选项中设置图片高度为 10 厘米、宽度为 27 厘米（需要取消勾选【锁定纵横比】复选框），设置【水平位置】为 4.5 厘米、【垂直位置】为 8.2 厘米，如图 3-45~图 3-48 所示。

图 3-45

图 3-46

图 3-47

图 3-48

五、第六页幻灯片

第六页幻灯片如图 3-49 所示。

图 3-49

第1步 在第5页幻灯片后插入一页新幻灯片，版式为"两栏内容"。输入标题"人生愿景"，设置文字格式为黑体、54号、加粗。左侧内容输入两行文字，选择【开始】→【段落】功能组，单击【项目符号】按钮，将项目符号设置为方块，如图3-50所示。

图3-50

第2步 单击右侧图片图标，插入"灯塔.jpg"图片，设置高度为8.3厘米、宽度为11.4厘米，适当调整图片位置，如图3-51所示。

图3-51

第3步 为文本框添加边框。选中文本框，选择【绘图工具】→【格式】→【形状样式】功能组，选择【形状轮廓】选项，设置文本框边框为白色、宽度为3磅、虚线样式为短划线，如图3-52~图3-55所示。

图3-52

图3-53　　　　图3-54　　　　图3-55

演示文稿制作软件 PowerPoint 第三章

第4步 更改图片样式。选中右侧图片。单击【图片工具】→【格式】→【图片样式】功能组右下角箭头。选择【柔化边缘椭圆】选项，如图3-56、图3-57所示。

图3-56

图3-57

六、第八页幻灯片

第八页幻灯片效果如图3-58所示。

图3-58

第1步 在第7页幻灯片后插入一页新幻灯片，版式为"仅标题"。标题中输入"人生观"，设置文字格式为黑体、54号、加粗。插入一个文本框，输入相关文字内容，设置字体为【微软雅黑】、20号、白色、加粗。

第2步 选择【插入】→【插图】功能组，选择【形状】选项，找到"线条"插入到页面中，设置线条颜色为白色、粗细为1.5磅，设置箭头样式为"箭头样式11"，调整线条位置，如图3-59~图3-61所示。

图3-59　　　　　　　图3-60　　　　　　　图3-61

第3步　插入1个圆（按住Shift键拖曳鼠标画标准圆），复制两次，一共产生3个相同大小的圆。

选中一个圆，选择【绘图工具】→【格式】→【形状填充】功能组，任选一个填充颜色，用同样方法设置另外两个圆。在圆中分别输入文字，设置文字为黑体、加粗、28号。

同时选中3个圆，选择【绘图工具】→【格式】→【形状样式】功能组，选择【形状效果】，设置【映像】效果为"映像变体"中的"半映像4pt偏移量"效果(三个圆都选中，同时设置相同的属性)，如图3-62、图3-63所示。

第4步　在幻灯片空白处单击右键，选择【设置背景格式】命令，选择【渐变填充】→【预设颜色】的"径向渐变-个性色5"渐变底纹，类型为【标题的阴影】，选中【隐藏背景图形】复选框，如图3-64、图3-65所示。

图3-64

图3-65

图3-62　　　　　　　图3-63

七、第十页幻灯片

第十页幻灯片效果如图3-66所示。

图3-66

第1步 在第九页幻灯片后插入一页新幻灯片，版式设置为"仅标题"。在标题栏中输入"人生规划表格"，设置文字格式为黑体、54号、加粗。

第2步 选择【插入】→【表格】功能组，选择【表格】选项，选择6×6的表格区域，如图3-67所示。插入一个6行6列的表格，使用表格默认样式。并输入文字内容，调整表格大小到适合。

第3步 设置表格样式。单击【表格工具】→【表格样式】功能组右下方的【其他】按钮，在【文档的最佳匹配对象】中选择"主题样式1-强调5"，如图3-68、图3-69所示。

图3-67

图3-68

图3-69

第4步 设置表格效果。选择【表格工具】→【表格样式】功能组，选择【效果】选项，设置【单元格凹凸效果】为"斜面"，如图3-70、图3-71所示。

图3-70　　　　图3-71

八、第十一页幻灯片

第十一页幻灯片效果如图3-72所示。

图3-72

第1步 插入一页"空白"幻灯片,选择【插入】→【插图】功能组,选择【形状】选项,插入3个"基本形状"类中的"云形",调整大小和位置。

第2步 添加艺术字。选择【插入】→【文本】功能组,选择【艺术字】选项,选择第5列第4行的样式(见图3-73),输入艺术字内容:"梦想在路上!"

图3-73

第3步 设置艺术字效果。单击【绘图工具】→【格式】→【艺术字样式】功能组右下角箭头,如图3-74所示,打开设置形状格式任务窗格。

图3-74

第4步 设置阴影效果。设置阴影的颜色为深蓝色,大小为100%,距离为8磅,如图3-75所示。

图3-75

第5步 设置发光效果。设置阴影的颜色为橙色,大小为15磅,透明度为63%,如图3-76所示。

图3-76

演示文稿制作软件 PowerPoint 第三章

第6步 设置文本效果。选择【绘图工具】→【格式】→【艺术字样式】功能组，选择【文本效果】的【转换】选项，选择【弯曲】中的"左近右远"效果，如图3-77、图3-78所示。

第7步 按相同方式添加艺术字"追寻吧！"，设置艺术字为第1行第3列效果。在阴影效果中设置颜色为橙色、个性2、深色50%，设置透明度为8%、大小为110%、角度为90%。距离为7磅；发光效果设置为大小18磅、透明度60%、颜色"天蓝色"，如图3-79~图3-81所示。文本效果为转换中的"左近右远"。

图3-77　　　图3-78

图3-79　　　图3-80　　　图3-81

九、幻灯片母版设置

第1步 选择【视图】→【母版视图】功能组，选择【幻灯片母版】选项，进入幻灯片母版，选择母版中的第一页幻灯片，如图3-82、图3-83所示。

第2步 选择【插入】→【文本】功能组，选择【页眉页脚】选项，打开【页眉和页脚】对话框，设置自动更新的时间，设置幻灯片编号，页脚内容为"人生需要规划"，勾选【标题幻灯片中不显示】复选框，单击【全部应用】按钮，如图3-84所示。

图3-82　　　图3-83

图3-84

第3步　选择页脚、日期和时间、幻灯片编号文本框（见图3-85），更改文本框大小和位置，设置字体为12号字、加粗效果。

图3-85

第4步　选择【插入】→【插图】功能组，选择【形状】→【动作按钮】的【后退或前一项】按钮，在页面左下角拖曳一个大小适合的按钮，在弹出的【操作设置】对话框中，设置单击鼠标时超链接到【上一张幻灯片】，单击【确定】按钮。

　　同样方法插入动作按钮【前进或下一项】，设置单击鼠标时超链接到【下一张幻灯片】；插入动作按钮【开始】，设置单击鼠标时超链接到【第一张幻灯片】；插入动作按钮【结束】，设置单击鼠标时超链接到【最后一张幻灯片】，单击【确定】按钮。

　　以上操作步骤，如图3-86~图3-90所示。

　　选定4个动作按钮后，修改形状颜色为"蓝色"。

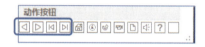

图3-86

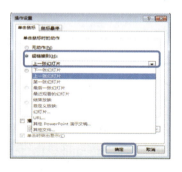

图3-87

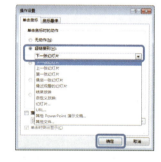

图3-88

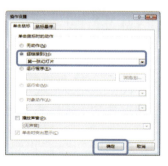

图3-89

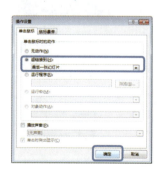

图3-90

演示文稿制作软件 PowerPoint

第5步 选择【幻灯片母版】→【关闭母版视图】选项（见图 3-91），返回到正常页面的编辑视图。在母版中插入的按钮可以添加到每张幻灯片中，插入按钮后的效果如图 3-92 所示。

图 3-91

图 3-92

十、超链接设置

第1步 选择第一项的形状（注意是单击"人生蓝图设计"形状而不是整个 SmartArt 图表），选择【插入】→【链接】功能组，选择【链接】选项，打开【插入超链接】对话框，选择链接到【本文档中的位置】，选中第 3 张幻灯片，如图 3-93、图 3-94 所示。

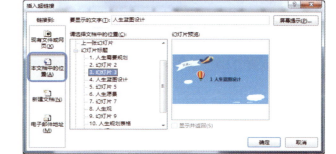

图 3-93　　　　　　　　　　　　　　图 3-94

第2步 为剩余目录项设置对应的超链接，具体操作步骤如图 3-95~ 图 3-97 所示。

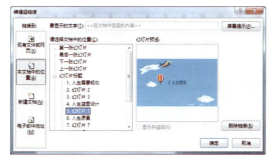

图 3-95

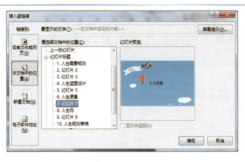

图3-96

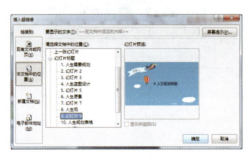

图3-97

十一、幻灯片切换效果

第1步 选择【切换】→【切换到此幻灯片】功能组，选择【推进】选项，在【效果选项】设置【自底部】，如图3-98、图3-99所示。

图3-98　　　　图3-99

第2步 在【计时】功能组，设置【持续时间】为1秒、【换片方式】为【设置自动换片时间】，如图3-100所示。设置完成后单击【全部应用】按钮，将切换效果应用到所有幻灯片。

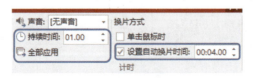

图3-100

十二、动画效果设置

第1步 第 2 张幻灯片动画设置。单击组合后图形，选择【动画】→【动画】功能组，选择"飞入"效果，选择【效果选项】中的【自左侧】选项，在【计时】功能组中设置持续时间为 1 秒，开始在【与上一动画同时】，操作如图 3-101~ 图 3-104 所示。

第2步 选择 SmartArt 图形，设置"擦除"效果，选择【效果选项】，设置方向为【自左侧】、序列为【逐个】，开始在【上一动画之后】，如图 3-105~ 图 3-107 所示。

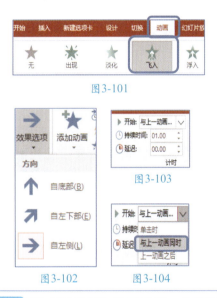

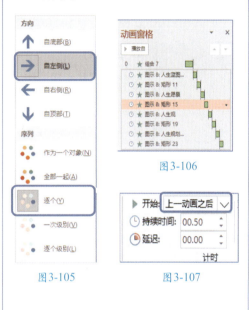

第3步 第 3 页幻灯片动画设置。选择两个"云形"形状。单击【动画】→【动画】功能组右下方向下箭头，在【其他动作路径】中选择【直线和曲线】项下的【向左】；在【动画窗格】中单击【云形】右侧的三角形按钮，在下拉菜单中选择【效果选项】命令，如图 3-108~ 图 3-110 所示。

第4步 在【效果】选项卡中，设置【平滑开始】为1秒、【平滑结束】为1秒，勾选【自动翻转】复选框；在【计时】选项卡中，设置【开始】为【与上一动画同时】、【期间】为【中速(2秒)】、【重复】为5，单击【确定】按钮，如图3-111、图3-112所示。调整动作路径的长短。

图3-111　　　　　　　　　图3-112

第5步 选择"云形"，选择【动画】→【高级动画】功能组，选择【动画刷】选项，单击"气球"图形，调整动作路径方向和大小，如图3-113、图3-114所示。

第6步 设置文本框动画效果为【浮入】，【效果选项】为【上浮】，【开始】为【与上一动画同时】，【持续时间】为4，如图3-115~图3-117所示。

图3-113

图3-115　　　　图3-116

图3-117

图3-114

第7步 以相同的方法设置第5、第7、第9张幻灯片动画效果（使用动画刷）。

第8步 第4张幻灯片动画效果设置。文本"自左侧"、"飞入"动画效果、图片为"自右侧"、"飞入"动画效果，如图3-118、图3-119所示。文本与图形为【与上一动画同时】开始。

第9步 第6张幻灯片动画效果设置。文本和图形为"形状"动画、【与上一动画同时】开始，如图3-120、图3-121所示。

演示文稿制作软件 PowerPoint 第三章

第10步 第8张幻灯片动画效果设置。三个圆设置为"轮子"动画,【在上一动画之后】开始,如图3-122、图3-123所示。

第11步 第10张幻灯片动画效果设置。表格设置"形状"动画,【与上一动画同时】开始,如图3-124、图3-125所示。

第12步 第11张幻灯片动画效果设置。三个"云形"设置动作路径效果同第9张幻灯片。两个艺术字设置"飞入"动画,一个自左侧飞入、一个自右侧飞入,【持续时间】为1秒,所有动画【与上一动画同时】开始,如图3-126~图3-129所示。

十三、插入背景音乐

第1步 选择第1张幻灯片,选择【插入】→【媒体】功能组,选择【音频】选项,选择【PC上的音频】,在【插入音频】对话框中,选择素材中的"背景音乐1.mp3",单击【插入】按钮,如图3-130~图3-132所示。

第2步 选择声音图标,选择【音频工具】→【播放】→【音频选项】功能组,设置【开始】为【自动】,勾选【放映时隐藏】、【跨幻灯片播放】复选框,如图3-133所示。

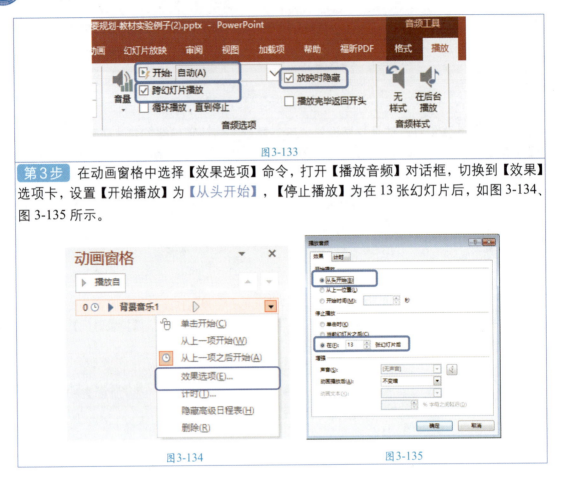

图 3-133

第3步　在动画窗格中选择【效果选项】命令,打开【播放音频】对话框,切换到【效果】选项卡,设置【开始播放】为【从头开始】,【停止播放】为在 13 张幻灯片后,如图 3-134、图 3-135 所示。

图 3-134　　　　　　　　　　图 3-135

十四、保存幻灯片

选择【文件】→【保存】命令,保存 PPT 文档。PowerPoint 2016 默认的保存格式为 pptx,如图 3-136、图 3-137 所示。

图 3-136　　　　　　　　　　图 3-137

第三节　PowerPoint 图片编辑

一、裁剪图片

将图片裁剪为特殊形状，如图3-138所示。

3.3.2PowerPoint
更改图片背景.mp4

3.3.3PowerPoint
图片排版.mp4

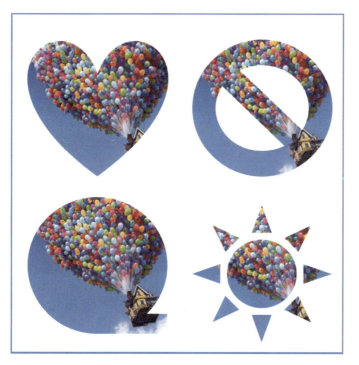

图3-138

第1步　插入图片，并复制为4份，按顺序依次摆放。

第2步　选择一个图片，选择【图片工具】→【格式】→【裁剪】→【裁剪为形状】功能组，选择适当的形状即可，如图3-139所示。

图3-139

二、更改图片背景

更改图片背景效果如图3-140、图3-141所示。

原始照片　　修改后照片

图3-140　　图3-141

第1步　更改图片大小。插入图片"1寸照片.jpg"文件,选择【图片工具】→【格式】→【大小】功能组,单击右下角箭头,在【大小】中取消勾选【锁定纵横比】复选框,设置【高度】为3.5厘米、【宽度】为2.5厘米,如图3-142、图3-143所示。

图3-142　　图3-143

第2步　删除背景。选择【图片工具】→【格式】→【调整】功能组,选择【删除背景】选项,如图3-144所示。

图3-144

第3步　选择【标记要删除的区域优化】命令,在图片中要删除的地方拖曳鼠标作出标记,单击【标记要保留的区域】按钮拖曳,标记要保留的区域,单击【保留更改】按钮,如图3-145~图3-147所示。

图3-145

图3-146　　图3-147

第4步　添加图片框架。选择【图片工具】→【格式】→【图片样式】功能组,选择"简单框架,白色",如图3-148所示。

图3-148

第5步　填充背景颜色。选择【图片工具】→【格式】→【图片样式】功能组右下角箭头,在【设置图片格式】窗格中选中【纯色填充】单选按钮,"颜色"为红色,如图3-149、图3-150所示。

图3-149　　图3-150

三、图片的排版布局

图片的排版布局效果如图3-151所示。

图3-151

第1步 设置幻灯片背景颜色为"深红色"。圆形图片制作方法：插入 5 张图片（图片根据内容自选）。将左侧4张图片裁剪为椭圆形，如图 3-152 所示。在【图片工具】→【格式】功能组中设置高度、宽度均为 3.6 厘米，边框颜色为"白色，背景 1"，粗细为"2.25 磅"。

图3-152

第2步 将右上方的图片裁剪为椭圆形，设置高度为"15 厘米"、宽度为"15 厘米"、边框颜色为"白色，背景 1"、粗细为"2.25 磅"。将裁剪后的图片复制粘贴为图片（见图 3-153），再裁剪复制粘贴后的图片（拖曳顶边和右边）。

图3-153

第3步 插入 4 个文本框，依次输入文字，设置字体为【微软雅黑】、字号为"24"、字体颜色为"白色，背景 1"、加粗。

　　再插入一个文本框，输入"目录页"，设置字体为【微软雅黑】、字号为"28"、字体颜色为"白色，背景 1"、加粗。

第4步 插入一个椭圆形，设置高度为"10 厘米"、宽度为"10 厘米"，填充颜色为"白色，背景 1"，透明度为"75%"，无轮廓。将插入的形状复制粘贴为图片，再裁剪复制粘贴后的图片（拖曳左边和底边）。

第四节　PowerPoint 形状设计

一、区域分割

区域分割效果如图3-154所示。

图3-154

| 第1步 上面及左侧蓝色色块制作方法。插入2个矩形，调整大小及位置，设置填充颜色为蓝色，设置透明度为30%，无边框颜色。 | 第2步 虚线框制作方法。插入矩形，设置填充颜色为无，边框颜色为蓝色，边框线条为虚线。 |

第3步　特殊形状的制作。制作步骤如图 3-155 所示。

图3-155

　　插入一个五边形，旋转90度，单击右键，选择编辑顶点，将底部顶点向上拖曳，产生燕尾形。

　　插入三角形，向右拖曳上边的黄色拖曳柄，变成直角三角形。

　　调整三角形与燕尾形的位置，将两个图形组合（快捷键为Ctrl+G）。适当设置填充渐变颜色及阴影样式。

| 第4步 插入多个文本框，输入对应的文字，注意强调文字的颜色及文字字号。插入图片，调整大小及位置。 | 第5步 插入适当的图片，适当调整图片大小及位置，调整页面布局。 |

二、合并形状

1. 利用两个圆形完成形状合并

利用两个圆形完成形状合并效果如图3-156所示。

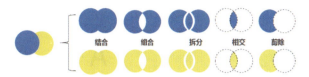

图3-156

插入两个圆,填充不同颜色,无边框,复制多个。选择【绘图工具】→【格式】→【插入形状】功能组,选择【合并形状】选项,分别选择【结合】、【组合】、【拆分】、【相交】、【剪除】,如图3-157所示。

先选择蓝色圆,再选择黄色圆,完成左侧合并形状效果。
先选择黄色圆,再选择蓝色圆,完成右侧合并形状效果。

图3-157

2. 运用图形组合展示图片不同效果

运用图形组合展示图片不同效果如图3-158所示。

图3-158

第1步 插入三个圆,无边框。选择【绘图工具】→【格式】→【插入形状】功能组,选择【合并形状】选项,选择【拆分】选项,效果如图3-159、图3-160所示。

图3-159　　图3-160

第2步 删除中间形状,中间再绘制一个圆形,效果如图3-161、图3-162所示。

图3-161　　图3-162

第3步　选择形状，单击鼠标右键，选择【组合】选项，如图3-163所示。

图3-163

第4步　选择【绘图工具】→【格式】→【形状样式】功能组，选择右下角箭头，在【设置形状格式】任务窗格中，选择【填充】选项，插入图片来自"文件"，选择填充图片，如图3-164、图3-165所示。

图3-164

图3-165

第5步　绘制圆角矩形，设置【置于底层】，组合形状。最终效果如图3-166所示。

图3-166

第6步　选择【绘图工具】→【格式】→【形状样式】功能组，选择【形状效果】选项，选择【映像】中的"半映像"，如图3-167、图3-168所示。

图3-167　　　　图3-168

三、SmartArt的使用

SmartArt的使用如图3-169所示。

图3-169

第1步 选择【插入】→SmartArt 功能组，打开【选择 SmartArt 图形】对话框，选择【循环】中的"射线循环"，如图 3-170 所示。

图3-170

第2步 单击 SmartArt 图形，在左侧文字输入框中输入"时间管理""效率""效能"和"勤恳"，并删除多余项，按 Tab 键调整 2、3、4 点的级别，如图 3-171～图 3-173 所示。

图3-172

图3-171

图3-173

第3步 选择【SmartArt 工具】→【设计】→【SmartArt 样式】功能组，选择【更改颜色】选项，选择【彩色】中的"彩色范围-强调文字颜色 4 至 5"，如图 3-174 所示。

图 3-174

第4步 选中中间圆形，选择【SmartArt 工具】→【格式】→【形状样式】功能组，选择【形状填充】选项，设置主题颜色为"蓝色，强调文字颜色 5"，如图 3-175 所示。

图 3-175

第5步 插入一条直线，设置颜色为"RGB(247,150,70)"，粗细为"1.5 磅"，箭头为"箭头样式 11"，设置阴影效果为"外部"的"左下斜偏移"，如图 3-176、图 3-177 所示。

图 3-176　　图 3-177

第6步 三次复制插入的直线，将其中一条直线旋转 90 度（见图 3-178），并适当调整直线的长度。

图 3-178

第7步 插入一个横排文本框，输入文本为"充分利用时间,不浪费"，设置字体为【微软雅黑】，字号为"18"，加粗，字体颜色为"浅蓝"。

第8步 两次复制插入的文本框，修改文本为"做最该做的事，要事第一"和"同样时间，成果更多"，字体颜色为 RGB(228,108,10) 和 RGB(153,208,0)。

第五节　PowerPoint 动画设计

一、文字动画

完成如图 3-179 所示的文字动画，观察动画效果，思考这些动画适合在什么样的场景中使用。

演示文稿制作软件 PowerPoint 第三章

1. 飞入，自顶部，弹性结束，逐字

2. 基本缩放，从屏幕底部缩小，平滑结束，逐字

3. 出现，类似于打字机逐字打出的效果

4. 螺旋飞入，潇洒的螺旋飞入，超炫效果，正式场合慎用

5. 升起，逐字升起，雀跃式升起

6. 曲线向上，个性化效果，美妙的曲线向上逐字展现

图3-179

第1步 第一行文字动画设置。选择【动画】选项卡，在动画效果中找到"飞入"效果（见图3-180），单击动画功能组右下角箭头（见图3-181），打开其他效果选项设置对话框，参考图3-182设置效果选项。

图3-180

图3-181

图3-182

第2步 第二行文字动画设置。动画效果为"基本缩放"，打开【基本缩放】对话框，切换到【效果】选项卡，设置【缩放】为【从屏幕底部缩小】、【动画文本】为【按字母顺序】，如图3-183所示。

图3-183

第3步 第三行文字动画设置。动画设置为"出现"，按字母顺序播放，动画声音为【打字机】，如图3-184所示。

图3-184

> **第4步** 第四行文字动画设置。动画效果为"螺旋飞入",按字母顺序播放,在【计时】选项卡中设置【期间】为 0.3 秒(表示动画持续时间为 0.3 秒),也可以在工具栏【计时】功能组中的【持续时间】中进行设置,如图 3-185、图 3-186 所示。

图3-185　　　　　　　　　　图3-186

> **第5步** 第五行文字动画设置。动画效果为"升起",按字母顺序播放,在【计时】选项卡中设置【期间】为 1 秒,如图 3-187 所示。

> **第6步** 第六行文字动画设置。动画效果为"曲线向上",按字母顺序播放,在【计时】选项卡中设置【期间】为 1 秒,如图 3-188 所示。

图3-187

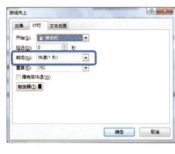

图3-188

二、组合动画

为对象设置组合动画,即在一个对象上设置多个动画,同时或者连续播放,如图3-189所示。

3.5.2PowerPoint组合动画.mp4

图3-189

演示文稿制作软件 PowerPoint 第三章

第1步 找到 PPT 素材页面，选中一个图片，为其添加一个"缩放"动画，如图 3-190 所示。

图 3-190

三个图片动画相同，三个圆环动画相同，所以只要设置一个图片和一个圆环的动画即可，其他对象可以使用动画刷功能完成设置，如图 3-191 所示。

图 3-191

第2步 再为该图片添加强调中的"放大/缩小"动画（注意第二个动画必须使用【添加动画】按钮进行添加，否则会替换掉第一个动画），如图 3-192 所示。

图 3-192

第3步 设置动画效果。打开【放大/缩小】对话框，切换到【效果】选项卡，设置【尺寸】为 80%（输入完 80% 一定要按回车键），勾选【自动翻转】复选框；切换到【计时】选项卡，设置动画【开始】为【与上一动画同时】，【期间】为 1 秒，【重复】为【直到幻灯片末尾】，如图 3-193、图 3-194 所示。

图 3-193　　　　　图 3-194

第4步 其他两个图片动画可以使用动画刷工具，将完成的动画效果复制过去。首先选择具有动画的对象，然后单击动画刷，再单击目标对象。

第5步 设置圆环形状动画。与图片动画步骤相同，放大/缩小尺寸为 120%。再利用动画刷为其他两个圆形设置动画。

三、连贯动画

图 3-195 所示的动画过程为：小球滚落下来，带动齿轮旋转，落地后弹跳几下。小球

的运动过程包括三个路径动画。

图3-195

第1步 选择动画中的【动作路径】动画，选择直线效果，调整路径的起点和终点，开始方式为【单击】，如图3-196、图3-197所示。

图3-196

图3-197

第2步 再设置一个直线效果的动作路径动画，调整起点为上一个动画的终点，路径为垂直向下方向，【开始】方式为【上一动画之后】，如图3-198、图3-199所示。

图3-198

图3-199

第3步 设置小球的第三个动画，选择【自定义路径】（或者【其他动作路径】），打开【更改动作路径】对话框，选择【向右弹跳】，开始方式为【上一动画之后】，如图3-200、图 3-201 所示。

图3-200　　　　　　图3-201

演示文稿制作软件 PowerPoint　第三章

第4步　设置齿轮动画为【强调】中的【陀螺旋】（见图3-202），开始方式为【与上一动画同时】，即与小球的弹跳动画同时发生。

图3-202

第5步　打开动画窗格，在动画窗格中查看四个动画的开始方式及播放顺序是否正确，如图3-203所示。

图3-203

第六节　PowerPoint 音视频编辑

一、插入音乐

为图3-204所示的幻灯片添加音乐，当单击曲名时播放对应的音乐，再次单击时暂停播放。

图3-204

3.6.1Powerpoint
插入音频文件.mp4

第1步　选择【插入】→【媒体】功能组，选择【音频】选项，选择【PC上的音频】，找到素材中的音频文件"夜曲.mp3"插入到当前幻灯片中，如图3-205、图3-206所示。

图3-205

图3-206

第2步　选择声音图标，打开动画窗格，单击鼠标右键，选择【效果选项】（见图3-207），弹出【播放音频】对话框。

图3-207

第3步 在【计时】选项卡中，选中【单击下列对象时启动效果】单选按钮；在其右侧下拉列表中选择"任意多边形27：夜曲"，单击【确定】按钮，如图3-208所示。

第4步 选择"夜曲"声音图标，选择【动画】→【高级动画】功能组，选择【添加动画】选项，单击【媒体】列表中的【暂停】按钮，如图3-209所示。

图3-209

图3-208

第5步 在【动画窗格】中，右键单击"‖夜曲"，选择【效果选项】选项，在【计时】选项卡下，单击【触发器】按钮，如图3-210、图3-211所示。

第6步 选中【单击下列对象时启动效果】单选按钮；在其右侧下拉列表中选择"任意多边形27：夜曲"，单击【确定】按钮，如图3-212所示。

图3-210

图3-211

图3-212

第7步 以同样的方式，将"幻想进行曲.mp3"和"悲伤进行曲.mp3"插入到幻灯片中，设置相同的动画效果，最终效果如图 3-213 所示。

第8步 选择 3 个声音图标，选择【音频工具】→【播放】→【音频选项】功能组，选中【放映时隐藏】复选框，如图 3-214、图 3-215 所示。

图3-213

图3-214　　图3-215

二、插入视频

在PPT页面中插入视频，并对视频进行格式设置及动画设置，如图3-216所示。

图3-216

第1步 选择【插入】→【媒体】功能组，选择【视频】选项，选择【PC 上的视频】（见图 3-217），找到素材文件中的两个视频文件，即可插入到当前幻灯片中。

调整视频窗口大小，刚插入的视频与图片类似，如果视频窗口太大，可以拖曳调整大小到合适尺寸。

图3-217

第2步 设置两个视频的显示格式（见图 3-218），添加边框及阴影效果（任选适合的样式）。也可以尝试视频效果中的其他效果样式。

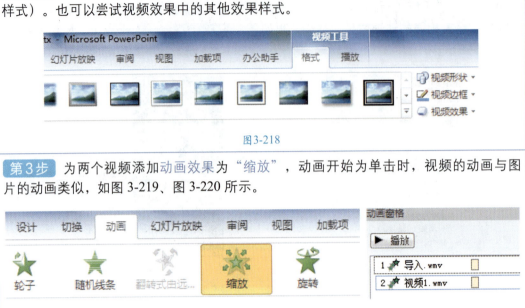

图 3-218

第3步 为两个视频添加动画效果为"缩放"，动画开始为单击时，视频的动画与图片的动画类似，如图 3-219、图 3-220 所示。

图 3-219　　　　　　　　　　　　　　图 3-220

第七节　PowerPoint 放映设置

一、隐藏幻灯片

第1步 幻灯片演示时，不需要播放但又不能删除的幻灯片，可以将其隐藏起来。这样编辑时可以看到，而播放时则看不到。显示形式如图 3-221 所示。

图 3-221

第2步 选择要隐藏的幻灯片，选择【幻灯片放映】→【隐藏幻灯片】选项，如图 3-222 所示。再次单击【隐藏幻灯片】选项可取消幻灯片的隐藏。

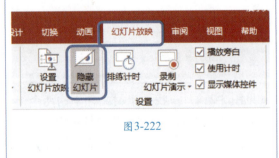

图 3-222

二、录制幻灯片

第1步 录制幻灯片功能可以记录幻灯片的放映时间，同时允许用户使用鼠标、激光笔或者麦克风为幻灯片添加注释，使幻灯片的互动效果增强。

第2步 选择【幻灯片放映】→【录制幻灯片演示】功能组，选择【从头开始录制】，如图3-223所示。

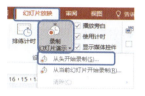

图3-223

第3步 根据需要在【录制幻灯片演示】对话框中，勾选【幻灯片和动画计时】和【旁白、墨迹和激光笔】复选框，单击【开始录制】按钮，如图3-224所示。

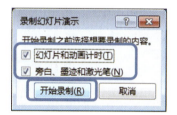

图3-224

第4步 在【录制】对话框中单击【下一项】按钮（见图3-225），进入下一个动画的演示或幻灯片。

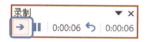

图3-225

使用激光笔单击 ⊘ 按钮，如图3-226所示。

图3-226

第5步 完成录制后，每张幻灯片右下方会出现一个声音图标，如图3-227所示。放映幻灯片后，将刚才录制的状态进行播放，包括录制时的声音、笔迹等。

图3-227

第6步 清除录制。选择【幻灯片放映】→【设置】功能组，选择【录制幻灯片】选项，选择【清除】命令，可以清除当前幻灯片的计时或旁白，也可以清除所有幻灯片的计时和旁白，如图3-228、图3-229所示。

图3-228

图3-229

三、放映幻灯片

第1步 选择放映方式。放映幻灯片，用户可以选择以下几种方式进行：【从头开始】、【从当前幻灯片开始】、【自定义幻灯片放映】，如图3-230所示。

图3-230

第2步 退出放映状态。放映时，单击鼠标右键，选择【结束放映】命令，如图3-231所示。

图3-231

第3步 自定义放映具体操作步骤，如图3-232、图3-233所示。

图3-232

图3-233

第4步 在【自定义放映】对话框中，单击【新建】按钮，如图3-234所示。

图3-234

第5步 在【定义自定义放映】对话框中，设置幻灯片名称，在左侧列表中选择需要放映的幻灯片，单击【添加】按钮，将其移动到右侧列表框中；单击【向上】按钮，调整播放顺序；单击【删除】按钮，删除添加的幻灯片；最后单击【确定】按钮，如图3-235所示。

图3-235

演示文稿制作软件 PowerPoint 第三章

第八节　PowerPoint 的共享发布

一、将演示文稿保存为图片

第1步 制作完的幻灯片可以以图片的方式进行分享。选择【文件】→【另存为】命令，如图 3-236 所示。

第2步 选择要保存文件的位置，选择保存的文件类型。这里选择"GIF 可交换的图形格式"，单击【保存】按钮，如图 3-237 所示。

图3-236

图3-237

第3步 当提示"您希望导出哪些幻灯片？"时，单击【所有幻灯片】按钮。在弹出的确认对话框中单击【确定】按钮，如图 3-238、图 3-239 所示。

图3-238

图3-239

在该文件夹下可查看所有图片，如图 3-240 所示。

图3-240

二、将演示文稿保存为视频文件

第1步 制作完的幻灯片可以保存为视频文件,按视频文件进行播放。选择【文件】→【另存为】命令,如图3-241所示。

第2步 选择要保存文件的位置,选择保存的文件类型。这里选择"MPEG-4 视频(*.mp4)",单击【保存】按钮,在下方会显示视频生成的进度条,如图3-242、图3-243所示。

图3-241

图3-242

图3-243

三、将演示文稿保存为放映模式

第1步 制作完的幻灯片可以保存为幻灯片放映格式 ppsx 文件(见图3-244),双击文件可以直接播放幻灯片。选择【文件】→【另存为】命令。

第2步 选择要保存文件的位置,选择保存的文件类型。这里选择"PowerPoint 放映(*.ppsx)"(见图3-245),单击【保存】按钮即可。

图3-244

图3-245

习 题

1. 在PowerPoint 2016文档中能添加的对象有_____。
 A. 视频　　　　　B. 声音　　　　　C. 图表　　　　　D. 以上都对
2. 在PowerPoint 2016中，_____选项卡能够应用幻灯片模板，改变幻灯片的背景、标题字体格式。
 A. 幻灯片放映　　B. 设计　　　　　C. 视图　　　　　D. 切换
3. 在PowerPoint 2016中，放映幻灯片时要指定如第3、第5、第7张幻灯片，应使用【幻灯片放映】选项卡中的_____命令。
 A. 自定义放映　　　　　　　　　B. 设置幻灯片放映
 C. 从当前幻灯片开始　　　　　　D. 幻灯片切换
4. 在PowerPoint 2016中，要放映当前幻灯片，应按_____键。
 A. Shift+F5　　　B. F5　　　　　　C. Shift+F4　　　D. F4
5. 在PowerPoint 2016中，动作按钮可以链接到_____。
 A. 网址　　　　　B. 其他文件　　　C. 其他幻灯片　　D. 以上都可以
6. 在PowerPoint 2016中，设置幻灯片大小在_____选项卡中更改。
 A. 视图　　　　　B. 设计　　　　　C. 切换　　　　　D. 插入
7. 在PowerPoint 2016中，对图片建立的超级链接可以链接到_____。
 A. 现有文件或网页　　　　　　　B. 本文档中的位置
 C. 电子邮件地址　　　　　　　　D. 以上都可以
8. 在PowerPoint 2016默认放映方式下，要提前结束幻灯片放映的方法是_____。
 A. 按Esc键　　　　　　　　　　B. 鼠标双击
 C. 按F5键　　　　　　　　　　 D. 按Shift+F5键
9. PowerPoint 2016演示文稿默认的扩展名是_____。
 A. PPTX　　　　　B. PPT　　　　　C. POTX　　　　　D. PPTM
10. PowerPoint 2016不能将演示文稿保存为_____文件。
 A. MP4　　　　　B. JPE　　　　　C. PDF　　　　　D. MP3

第四章

图形图像处理软件 Photoshop

数字媒体设计（微课版）

学习要点及目录

- 掌握PS的选取、修复、蒙版、图层样式。
- 掌握滤镜的使用方法。
- 掌握文字工具的使用方法，能够设计艺术字体。
- 发挥专业特色，创新设计PS作品，参加计算机设计大赛。

核心概念

图层　路径　蒙版　图层样式　选区　自由变换

引导案例

能够使用Photoshop软件简单地处理图片，在掌握PS的选取、修复、蒙版、图层样式等基本技能的同时，结合本专业发挥PS软件的辅助功能。同时PS软件也是创新设计的一个很好的平台，在如今的网络世界里，已经形成了PS生态环境，有PS社区、PS论坛、PS主播等。对于有美术功底的同学，特别是美术专业的同学，PS也是非常熟悉的软件，可以尝试运用不同风格的色彩和形状构图来创新设计，如不同风格的海报、折页、界面设计、网页制作，PS软件都是首选，其他专业的同学也可以结合专业特色来设计作品。每年都有大学生计算机设计大赛，是你一显身手的好地方，根据官方给定的主题设计几种不同类型风格的图像，对照比较来看哪个给读者带来的体验好，选出好的作品参赛，以赛促学，同时也能辅助提升学生的学科素养，归纳总结出属于自己的设计风格。

案例导学

运用信息技术在网络上能够搜索出大量优秀的PS作品，可以借鉴并积累基本经验的同时创造出自己风格的系列图像，如手绘系列。基本的技术掌握后可以运用图像编辑、图像合成、校色调色、制作特效、文字设计等技术提升自己的PS技能，与所学专业配合辅助培养自己的专业思维。

Photoshop Touch for phone是一款在手机上处理图像的软件版本，在手机上就可以操纵图层和调整工具来创建有趣的图像。可以使用相机通过独特的"相机填充"工具填充区域，同时可以随时方便地分享到各种平台上，让用户轻松地成为移动的艺术家。

未来是电子的时代，PS软件可以与手写板配合，手写板可以灵活勾选，笔的压感可以

轻松绘制出优美的线条，绘制的电子图比纸质的更易分享交流，符合时代特征。每个专业都会用到设计，手绘是独特的创新设计手段，大家可以尝试运用。

第一节　图像处理软件 Photoshop 简介

　　Adobe Photoshop，简称PS，是由Adobe Systems公司开发和发行的一款图像处理软件。使用Photoshop软件可以创建和编辑电子图像。该软件最突出的特点是有多种选取工具方便对复杂的图像进行选取，选取后的图像可以进行拼合处理；创新出新的字体，设计精美的文字造型；丰富多彩的滤镜轻松一步对图片进行效果设置，第三方的滤镜更是取之不尽的资源。Photoshop是目前被广泛使用的一款图像处理软件。

　　在大学的生活和学习中，Photoshop软件经常会用到，如课件制作的图片处理、宣传海报、毕业照片、名片设计、网页制作等。

一、Photoshop的发展历程

　　1987年，托马斯·诺尔在博士论文中用到一个小的程序Display，可以显示带灰度的黑白图以辅助论文答辩，这就是Photoshop的前身。1990年2月 1.0版本发布，对当时的美国印刷工业产生了比较大的影响，截至2002年 7.0版本的发布，共更新了9个版本。2003年开启CS版本，把原来的原始文件插件进行改进并成为CS的一部分，插件的概念和功能增强了。2012年CS6版本发布后，开启CC系列。截至目前最新版本是CC2019，如图4-1所示。功能逐渐增强，应用越来越广泛，移动端也有PS的产品，图片处理发展到今天PS似乎已经不可或缺。

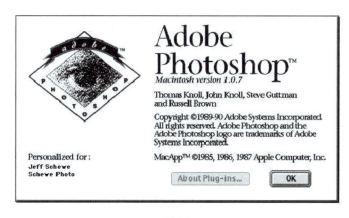

图4-1

二、Photoshop的界面介绍

　　Photoshop的界面介绍如图4-2所示。

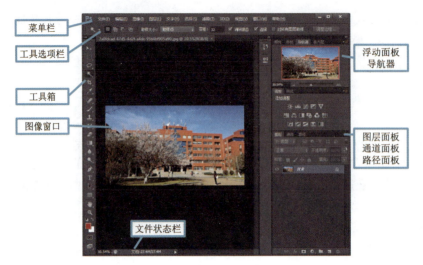

图4-2

1. 菜单栏

菜单栏包括【文件】、【编辑】、【图像】、【图层】、【文字】、【选择】、【滤镜】、3D、【视图】、【窗口】和【帮助】11个命令菜单。只需单击其中一个菜单，随即就会出现一个下拉式菜单命令，如果命令显示为浅灰色，则表示该命令目前状态为不可执行。命令右方的字母组合代表该命令的键盘快捷键，按下该快捷键即可快速执行该命令，使用键盘快捷键有助于提高工作效率。若命令后面带省略号，则表示执行该命令后，屏幕上将会出现对话框。

2. 工具箱

工具箱中共有23组工具，加上其他弹出式的工具，工具总计达50多个。工具箱中的工具依照功能与用途分为7类，分别是：选取和编辑类工具、绘图类工具、修图类工具、路径类工具、文字类工具、填色类工具以及预览类工具。每选择一个工具后，可以在上面的工具选项栏中设置该工具的不同属性，配置工具的相应参数，工具就可以完成不同的功能，所以工具箱中的工具要与上面的工具选项栏配合使用。工具箱底部有三组调板：填充颜色控制按钮设置前景色与背景色；工作模式控制按钮用来选择以标准工作模式还是快速蒙版工作模式进行图像编辑；画面显示模式控制按钮则决定窗口的显示模式。

3. 浮动面板

浮动面板是Photoshop中重要的辅助工具，为图像处理提供各种各样的辅助功能。例如，导航器面板可以放大或者缩小图像比例方便细节处理；图层面板是最常用的，只有选中某个图层才能对其单独编辑，也可以设置图层样式达到不同效果。单击菜单栏中的"窗口"，在下拉菜单中显示所有浮动面板的名称，可以根据个性需求显示某个浮动面板，下面介绍几个常用的面板，如图4-3所示。

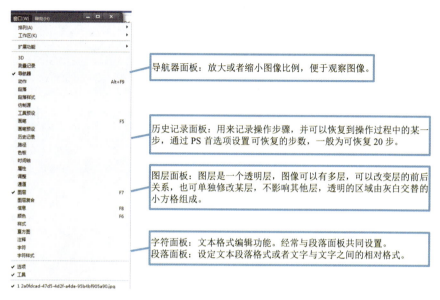

图4-3

4.常用快捷键

PS快捷键会使图像的编辑更加顺畅，有些操作应该是反复经常做的，PS的快捷键总计有200多个。请记住以下列出的PS常用快捷键，以增加图像处理效率。

- 剪切选区：F2 / Ctrl + X
- 拷贝选区：F3 / Ctrl + C
- 粘贴选区：F4 / Ctrl + V
- 全选：Ctrl + A
- 反选：Shift + Ctrl + I
- 取消选择区：Ctrl + D
- 图层转换为选区：Ctrl + 单击工作图层
- 填充为前景色：Alt + Delete
- 填充为背景色：Ctrl + Delete
- 调整色阶工具：Ctrl + L
- 调整曲线工具：Ctrl + M
- 调整色彩平衡：Ctrl + B
- 调节色调/饱和度：Ctrl + U
- 自由变换：Ctrl + T
- 增大笔头大小："中括号"]
- 减小笔头大小："中括号"[
- 重复使用滤镜：Ctrl + F
- 合并可见图层：Shift + Ctrl + E

- 放大/缩小视窗：Alt+滚轮
- 抓手工具：空格+鼠标拖动
- 放大局部：Ctrl+空格键+鼠标单击
- 缩小局部：Alt+空格键+鼠标单击
- 文件存盘：Ctrl+S
- 恢复到上一步：Ctrl+Z
- 恢复两步以上操作：Ctrl+Alt+Z
- 复制图层：Ctrl+J
- 新建图层：Ctrl+Shift+N
- 重复上次的滤镜：Ctrl+F
- 重复自由变换：Ctrl+Shift+T
- 重复自由变换并建立副本：Ctrl+Shift+Alt+T
- 路径变选区：Ctrl+回车

三、Photoshop基本概念

矢量图形：由称为矢量的数学对象定义的线条和曲线组成。矢量根据图像的几何特性描绘图像，一般由图像软件设计出来，相较于由相机拍摄出来的位图而言，放大后不会有颗粒状的像素点，矢量图与分辨率无关。

位图图像：在图像形成技术上称为栅格图像，其使用彩色网格（即像素点）表现图像。位图图像均由许多小方点（像素）构成，每个像素都具有特定的位置和颜色值，并以矩阵的方式排列并存储，一般相机和网络上显示的都是位图，当放大图像时会失真，出现锯齿状。图像的质量与分辨率有关，分辨率越大，单位面积的像素就越多，图像效果就越好，当然存储容量就越大。

分辨率：不同设备的分辨率有不同的定义，图像的分辨率是指每英寸图像内有多少个像素点，体现图像文件中包含的细节和信息的大小，以及输入、输出或者显示设备能够产生的细节效果的程度。使用PS设计位图时，分辨率既会影响最后输出的质量也会影响文件的大小，设计一般的网页图片时分辨率设为72像素/英寸即可，要是设计照片级别的图像分辨率最好为300像素/英寸以上，存储容量相对会增加很多。

RGB颜色模式：是位图颜色的一种编码方法，用红、绿、蓝三原色的亮度值混合后表示一种颜色。这是最常见的位图编码方法，可以直接用于屏幕显示。

CMYK颜色模式：是位图颜色的一种编码方法，用青、品红、黄、黑四种颜料含量表示一种颜色。其也是常用的位图编码方法之一，直接用于彩色印刷。

索引颜色模式：是位图常用的一种压缩方法，适用于网页的图像图形的压缩，从图像中选择最有代表性的若干种颜色（一般为256色）编制成颜色表，然后将图片中原有颜色用颜色表的索引来表示。这样原图片可以被大幅度有效压缩，但不适合压缩照片等色彩丰富的图像。

图形图像处理软件 Photoshop 第四章

Alpha通道：主要存储图像的透明度信息，其主要用途是保存和创建选区，抠取类似头发半透明图像时经常使用该通道。图形处理中，通常把RGB三种颜色信息称为红通道、绿通道和蓝通道，通道是灰度图像，用灰度的亮度值表示该颜色的多少，蓝色调为主的图像中，蓝通道就更透明，颜色值就多，三个通道叠加后就呈现蓝色为主的图像。例如，在抠取蓝色背景的图像时，只要在蓝色通道中用魔棒工具选取白色即可。

色彩深度：位图中每个像素点颜色的种类数，若色彩深度是n位，即每个像素有2n种颜色选择，而储存每像素所用的位数就是n。常用有1位（黑白两色），2位（4色，CGA），4位（16色，VGA），8位（256色），16位（增强色），24位和32位（真彩色）等。

图像文件格式：JPEG格式是目前网络上最流行的图像格式，PS编辑后的文件一般需生成这类文件，在网络上分享会很方便。在 PS软件中生成JPEG格式文件时，提供0~12级压缩级别，是可以把文件压缩到最小的格式。PNG格式是无损压缩的图像文件格式，最大特点是支持背景透明的效果，PNG格式文件在PS软件中编辑时不用考虑抠图，PPT中使用时也因无背景能很好地与PPT模板很好地融合。PSD格式是PS软件的专用格式，可以存储编辑图像时用到的所有图层、通道、参考线、注解和颜色模式等信息，可以存储后再次编辑。参加图形图像类设计大赛时要提供PSD格式的源文件，从中可以体现作者的设计步骤和方法，便于评委打分。

第二节　图像编辑之插花制作

实验用到两张图片——大白花瓶和手绘梅花，任务1：在花瓶上贴敷梅花，呈现釉面绘画效果；任务2：更改画布大小，增加图像高度；任务3：复制3枝梅花，经过变形和布局，完成梅花插入花瓶中的效果。操作时请注意，每次操作时必须先选中相应图层。

4.2插花制作.mp4

第1步 在素材文件夹下打开文件"花瓶.jpg"和"梅花.jpg"，选择【文件】→【打开】命令，依次打开两张图片，选择【窗口】→【排列】→【双联垂直】命令，如图4-4所示，两张图片在图像窗口处打开。

第2步 在工具箱中选择魔棒工具，在工具选项栏中，设置"添加到选区"，容差为 20，如图 4-5 所示。单击梅花图片的白色位置，会出现蚁行线，为选区的范围，多次单击未选中的白色背景，选区会添加到一起。按快捷键 Alt + 滚轮，可以放大/缩小视窗，处理画芯细节部分。

图4-4

图4-5

第3步 选中所有白色的背景后，选择【选择】→【反向】命令，或者按快捷键 Shift＋Ctrl＋I 反选，梅花就被选中，按快捷键 Ctrl＋C 复制梅花，单击花瓶图片，按快捷键 Ctrl＋V 就把梅花粘贴到花瓶图片中了，双击图层面板中的"图层 1"，重命名为"贴花"，双击"图层 2"，重命名为"插花 1"，如图 4-6 所示。

图 4-6

第4步 首先在图层面板中必须先选中贴花图层，按快捷键 Ctrl＋T 自由变换，单击右键，在弹出的快捷菜单中选择【旋转 90 度（顺时针）】命令，拖曳左上角句柄缩小图片，并摆放好位置，再次单击右键，在弹出的快捷菜单中选择【变形】命令，拖曳四周黑点句柄，让图像贴敷于花瓶表面，单击回车键，或单击工具选项栏的提交按钮，如图 4-7、图 4-8 所示。

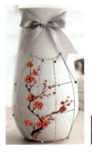

图 4-7　　　　图 4-8

第5步 图像上方无插花位置，更改画布高度，在上方增加插花空间，选择【图像】→【画布大小】选项，按图 4-9 更改设置，设置定位的目的是在画布上方增加高度，如图 4-10 所示。

图 4-9　　　　图 4-10

第6步 上方新增加的画布要修补背景，首先在图层面板中选取背景图层（花瓶所在图层），然后使用矩形选择工具，选取花瓶上部分白色背景，按快捷键 Ctrl＋J 复制选取的背景为新的图层，复制 5 次。首先选中新生成的某个图层，再使用移动工具把复制的背景垂直向上移动，平铺上方的背景，如图 4-11 所示。

第7步 选中复制的 5 个图层和背景图层，单击鼠标右键，在弹出的快捷菜单中选择【合并图层】命令（见图 4-12），这样背景就合成为一个图层。

图形图像处理软件 Photoshop 第四章

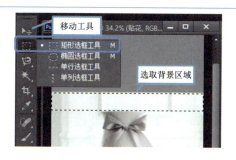

图4-11

图4-12

第8步 选中插花1图层，按快捷键 Ctrl＋J 复制两个新的图层，然后分别选中这3个梅花图层，按快捷键 Ctrl＋T 自由变换，经过旋转不同角度，或翻转变形，或缩放，摆放在花瓶上方，如图 4-13 所示。每次变换后按回车键确定。

第9步 遮挡插入瓶口的花根部，把背景的图层瓶口位置复制一个图层，置于顶部，就可以遮挡住插入瓶口的花根部，操作同第6步。首先选中背景图层，再用矩形选择工具选取瓶口位置，按快捷键 Ctrl＋J 复制一个新的图层，在图层面板中选中复制的图层拖曳到所有图层的顶部，即可完成遮挡任务。注意不是移动图像，而是移动图层的位置。如图 4-14 所示。

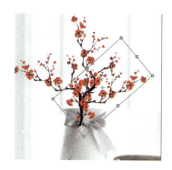

图4-13

图4-14

第10步 通过单击图层面板的眼睛按钮，可以隐藏或显示图层，找到中间的梅花图层，单击下边的添加图层样式按钮，选择投影选项，为中间的梅花加阴影效果，如图 4-15 所示。也可以组合3枝梅花成一个图层，再加阴影效果。

第11步 在弹出的【图层样式】对话框中设置相应参数，让阴影效果自然一些，如图 4-16 所示。

图4-15

图4-16

123

第12步　上边的新增图层效果是附加在图层下边的，现在把阴影效果的图层样式新建一个图层，就可以自由变形和设置透明度，方便效果处理。选择【图层】→【图层样式】→【创建图层】命令，在弹出的对话框中单击【确定】按钮，这样就把阴影效果变成了图层，如图4-17、图4-18所示。

第13步　选中刚复制的投影图层，按快捷键Ctrl＋T自由变换，经过旋转不同角度，可以调整阴影的效果更加自然，设置图层透明度淡化阴影效果，如图4-19所示。

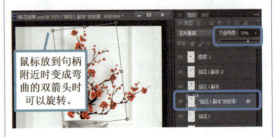

图4-19

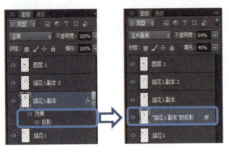

图4-17　　　　　图4-18

第14步　发现贴花的与插花的图层亮度一样，让贴花暗淡一点，突出图像插花的效果，让观者的视觉焦点落在插花上。设置图层混合模式为【正片叠底】，如果效果太暗，可以设置图层透明度来调节。梅花原始图片的背景是白色，在作贴花时可以不用抠图，采用正片叠底效果也可去掉白色背景。如图4-20所示。

第15步　最终效果如图4-21所示。

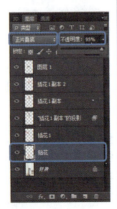

图4-20

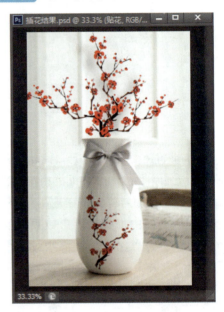

图4-21

插花制作总结：用魔棒工具选取背景后，再反选，即可选中梅花；快捷键Ctrl＋T自由变换图像，自由变换状态下，右键可以变形、扭曲、旋转、斜切、透视等操作；更改画布大小来增加图像大小；更改图层样式 *fx* 添加阴影；设置图层混合模式为正片叠底或者滤色以调整亮度。

图形图像处理软件 Photoshop 第四章

第三节　路径的使用

一、变换四边形

利用矩形工具绘制一个四边形，快捷键 Ctrl＋T 自由变换，让其缩小和旋转，再重复变换，就形成了非常漂亮的螺旋线图像。

4.3.1 变换的四边形.mp4

4.3.2 邮票制作.mp4

第1步　单击菜单【文件】→【新建】按钮，在弹出的【新建】对话框中修改参数后单击【确定】按钮，这样就建立了一个新的 PS 文件，如图 4-22 所示。

第2步　刚刚建立的文件背景是白色，按快捷键 Alt + Delete 图像的背景被填充上前景色黑色，前提是工具箱下部分的设置前景色按钮为黑色（见图 4-23）。

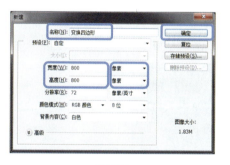

图 4-22

图 4-23

第3步　首先选择工具箱中的矩形工具，然后设置工具选项栏中的参数，如图 4-24、图 4-25 所示，最后在画布上拖拉出一个正方形，拖拉同时按住 Shift 键，就会拖拉出正方形。使用路径选择工具可以移动建立的正方形形状，让其在画布中央。

第4步　右键单击矩形 1 图层，选择栅格化图层，使其变为普通图层，按快捷键 Ctrl + J 复制一个新的图层矩形 1 副本，如图 4-26、图 4-27 所示。

图 4-24　　图 4-25

图 4-26　　图 4-27

第5步 选中矩形 1 副本，按快捷键 Ctrl + T 自由变换，按住快捷键 Shift+Alt，拖拉右上角句柄，按中心等比例缩小正方形，使两个方框的四个角相交，按 Enter 键确认，如图 4-28 所示。

图4-28

第6步 同时按快捷键 Ctrl+Shift+Alt+T，重复并复制上一步骤自由变换，并且每次都新建立一个图层，最终在画布上绘制出一个充满艺术感的图案（见图 4-29）。大家可以举一反三，灵活地使用这一快捷键，通过改变颜色、平移、旋转等，得到更多绚丽多姿的图案。

图4-29

二、邮票制作

打开素材，选取要制作邮票部分的图像，利用矩形工具绘制一个四边形路径，设置画笔属性，使用画笔描边，形成邮票的锯齿状。

第1步 选择【文件】→【打开】命令，在素材文件夹中打开"虢国夫人游春图 .jpg"，使用矩形选取工具，选中要做邮票的部分图像，按快捷键 Ctrl + C 复制图像，如图 4-30 所示。	**第2步** 选择【文件】→【新建】命令，在弹出的【新建】对话框中，名称改为"邮票制作"，PS 自动按照刚复制的图像大小和分辨率设置参数，单击【确定】按钮即可，如图 4-31 所示。

图形图像处理软件 Photoshop 第四章

图4-30

图4-31

第3步 按快捷键 Ctrl + V 粘贴图像，并新建立了一个图层，选择背景图层，按快捷键 Alt + Delete 图像的背景被填充上前景色黑色，再选择图层1，按快捷键 Ctrl + T 自由变换，按住快捷键 Shift+Alt，拖拉右上角句柄，按中心等比例缩小图层1的图像，周围留出黑色边框，黑色边框多一些，如图4-32所示。

第4步 选中背景图层后单击新建图层按钮（见图4-33），在图层1与背景之间新建一个图层2，使用矩形选取工具，拖选鼠标在图像周围制作选区，按快捷键 Ctrl + Delete，图层2被填充上背景色白色。图像周围就形成一个白色边框，如图4-34所示。按快捷键 Ctrl + D 取消选区。

图4-32

图4-33　　　　图4-34

第5步 根据实际邮票的大小，修改图像大小。选择【图像】→【图像大小】命令，在弹出的【图像大小】对话框中设置宽度为5厘米，高度会根据比例设置妥当，如图4-35所示。

第6步 按 Alt 键，同时滚动滚轮，放大或者缩小图像编辑窗口到合适大小，使用矩形工具，按图4-36设置工具参数，沿着白色边框，绘制矩形路径。

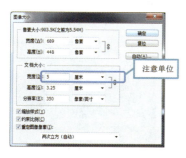

图4-35

图4-36

127

第7步 选择工具箱中的画笔工具，设置前景色为黑色，单击切换画笔面板按钮，在弹出的画笔面板中设置参数，如图4-37所示。在图层面板中选择图层1，下一步准备描边。

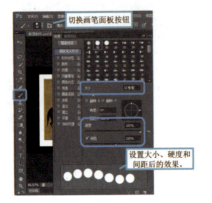

图4-37

第8步 使用刚刚设置的画笔为上一步绘制的路径描边。选择路径面板，右键单击工作路径，选择描边路径。在弹出的【描边路径】对话框中选择"画笔"，如图4-38、图4-39所示。最终绘制出锯齿状边框。

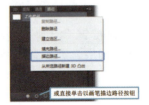

图4-38

图4-39

第9步 出现邮票效果后，可以在路径面板上，删除工作路径。加入文字效果。选择工具箱中的横排文字工具，设置文字工具面板的参数，字体：宋体，字号6点，加粗、倾斜，字体颜色黑色，中英文分两段，左对齐，缩小行间距，英文字号改为4点，如图4-40、图4-41所示。

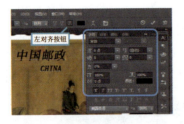

图4-40

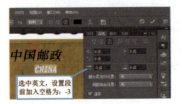

图4-41

第10步 再次选择工具箱中的横排文字工具，输入"50分"，选中"50"文字，设置字号16点、宋体、倾斜、红色字，字符间距50点；选中"分"字设置字号8点、宋体、倾斜黑色字，加入上标效果，设置基线偏移4点，如图4-42、图4-43所示。

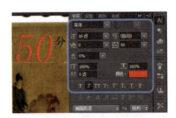

图4-42

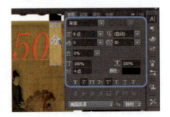

图4-43

第11步 在图层面板上分别选中文字图层，右键单击栅格化文字图层，按 Shift 键选中两个图层，右键合并两个图层。按快捷键 Ctrl＋T 自由变换文字大小和倾斜，调整到最佳效果，最终邮票效果如图 4-44 所示。

图4-44

第四节　图像调整

4.4图像调整1.mp4

4.4图像调整2.mp4

4.4图像调整3.mp4

一、图像去色及调整大小

制作黑白照片并且将图像的文件大小设置为200KB，如图4-45、图4-46所示。

图4-45

图4-46

第1步 选择【图像】→【调整】→【去色】命令，如图4-47所示，把图变成黑白版。

第2步 选择【图像】→【图像大小】命令，在弹出的【图像大小】对话框中设置文档大小：宽度为2.2厘米，高度为2.17厘米，其他设置如图4-48所示。

图4-47

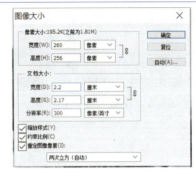

图4-48

二、调整图像色相／饱和度

将图片调整为秋天的颜色，如图4-49、图4-50所示。

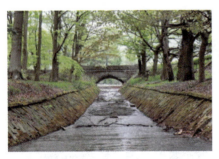

图4-49

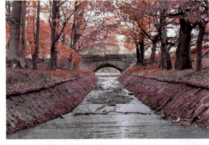

图4-50

第1步 选择【图像】→【调整】→【色相／饱和度】命令，在打开的【色相／饱和度】对话框中选择编辑中的黄色，用吸管工具在图中选取草地的颜色，颜色的取值范围如图4-51所示。

第2步 将【色相】调整为-80，如图4-52所示。通过图中色块，我们看到将"黄色"区域调整成了"红色"区域。

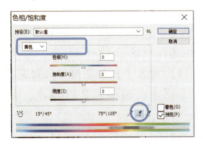

图4-51

图4-52

色相或色调：色相是与颜色主波长有关的颜色，不同波长的可见光具有不同的颜色。

饱和度：饱和度指颜色的强度或纯度，表示色相中灰色成分所占的比例，用 0～100%（纯色）表示。

明度：颜色的明暗程度，通常用 0（黑）～100%（白）度量。

三、调整图像色阶

调整图片的色阶，将阴天调整为晴天，如图4-53、图4-54所示。

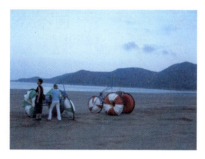

图4-53

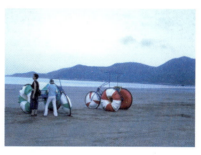

图4-54

第1步 选择【图像】→【调整】→【色阶】命令，打开【色阶】对话框，如图4-55所示。

第2步 在【色阶】对话框中设置【输入色阶】的值为 0，1，190，如图4-56所示。

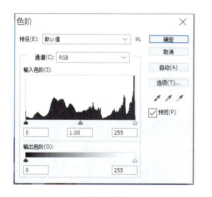

图4-55

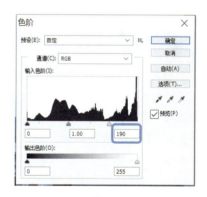

图4-56

直方图：直方图是一种照片的分析方式，横轴代表亮度，从左到右为全黑过渡到全白，纵轴代表处于某个亮度范围的像素数量。显然，当大部分像素集中于黑色区域时，图像的整体色调较暗；当大部分像素集中于白色区域时，图像的整体色调较亮。

对于一张"正常"的照片来说，直方图应该是中间高两边低。

色阶：色阶表现了一幅图的明暗关系，在 PS 中色阶图是一个直方图。在本例中调整了输入色阶，将右边亮色的数值调整小了，也就是将照片中的亮色区域——天空调整得更亮了，因此阴天变成了晴天。

第五节 图层编辑

图层是Photoshop最为核心的功能之一，承载了几乎所有的编辑操作。如果没有图层，那么所有的图像都在一个平面上，这将给图像的编辑带来极大的麻烦。图层的最大优点是当用户对一个图层处理时，可以不影响其他图层中的图像。

4.5图层编辑1.mp4

4.5图层编辑2.mp4

4.5图层编辑3.mp4

一、绘制卡通形象

绘制的卡通形象如图4-57所示。

图4-57

第1步 选择【文件】→【打开】命令，打开"卡通头象.jpg"。按快捷键Ctrl+A+C+N，复制出新文件。设置前景色为白色，在新文件上按快捷键Alt+Delete填充白色，其他参数设置如图4-58所示。选择【窗口】→【排列】→【双联垂直】命令，两张图片在图像窗口处并行显示。

图4-58

第2步 单击图层面板中的【新建图层】按钮，添加图层1，如图4-59所示。

图4-59

第3步 选择【椭圆选框工具】，配合 Shift 键绘制出圆形选区，前景色设置为黑色，如图 4-60 所示。按快捷键 Ctrl+D 取消选区。

第4步 右键单击图层 1 复制此图层，成为图层 1 副本，用移动工具将黑色圆形移动到合适位置，如图 4-61 所示。

图 4-60

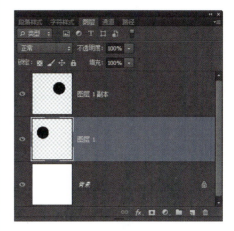

图 4-61

第5步 再新建图层，绘制选区，填充颜色，取消选区的步骤依次绘制米奇的其他形状。脸的颜色，可以单击设置前景色按钮，打开【拾色器（前景色）】面板（见图 4-62），到卡通图像上吸取米奇脸的颜色。

第6步 绘制米奇嘴，需要做选区减法。新建图层后，绘制出一个椭圆选区，再设置按钮，绘制出第二个选区，即可以做出减法，再添加嘴的颜色，如图 4-63 所示。

图 4-62

图 4-63

二、移动图像，调整不透明度

将人物放入回廊，并设置人物影子，如图4-64~图4-66所示。

图4-64　　　　　图4-65　　　　　图4-66

第1步　打开人物和回廊两幅图像。选择工具箱中的【魔术橡皮擦工具】，单击"人物"图像（见图4-67）中的白色区域，白色区域就会被删除。

图4-67

第2步　选择【移动工具】命令，将人物拖曳到回廊图片中；被复制的人物图像会以新的图层出现在回廊图像里，如图4-68所示。按快捷键Ctrl+T使用自由变换工具调整人物的大小，按回车键结束自由变换。

图4-68

第3步　在图层面板的人物图层上右键单击，选择【复制图层】命令，在新复制的图层上按快捷键Ctrl+T，向下拖曳出倒影，按回车键结束变换，如图4-69所示。

图4-69

第4步　设置图层面板中的不透明度为30%，调制出人物的影子，如图4-70所示。

图4-70

图形图像处理软件 Photoshop 第四章

> 图层的不透明度：不透明度决定图层显示的程度，不透明度为 0 的图层是完全透明的，而不透明度为 100% 的图层则是完全不透明的。图层不透明度设置的方法是在【图层】面板的不透明度选项中输入不透明度的数值。

三、人物聚光效果

人物聚光效果如图4-71、图4-72所示。

图4-71

图4-72

图4-71中的型男美女，让人看得有些眼花，经过人物聚光效果处理后，产生焦点，使图片变得有趣且富有吸引力，像舞台剧的效果。处理人物聚光效果时，主要的技术手段是把主体以外的部分进行加深或者加暗处理，效果非常明显。

第1步 打开图像，单击【新建图层】按钮，用【椭圆选框工具】+Shift 键选取要处理的对象，羽化半径为 15px，效果如图 4-73 所示。

第2步 选择【选择】→【反向】命令将选区反选，将前景色设为黑色，按快捷键 Alt+Delete 将区域填充为黑色，效果如图 4-74 所示。

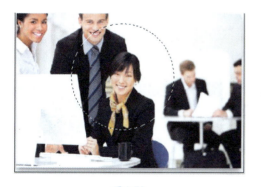

图4-73

图4-74

第3步 选择图层 1 的图层模式为【正片叠底】，减少不透明度至 39%，如图 4-75 所示。

图4-75

正片叠底：叠底查看每个通道（三个颜色通道，分别为红、绿、蓝）中的颜色信息，并将基色与混合色进行正片叠底，结果色总是较暗的颜色。任何颜色与黑色正片叠底产生黑色。任何颜色与白色正片叠底保持不变。当用黑色或者白色以外的颜色绘画时，绘画工具绘制的连续描边产生逐渐变暗的颜色。这与使用多个标记笔在图像上绘图的效果相似。

图层混合模式：混合模式是 Photoshop 最强大的功能之一，决定了当前图像中的像素如何与底层图像的像素混合。用户可以利用它轻松地制作出许多特殊的效果。通过选择图层面板中的 `正常` 下拉按钮选择需要的混合模式。其中，正片叠底是图层混合模式中的一种样式。

第六节 蒙版应用

蒙版是Photoshop所提供的一个很方便的功能，可以遮挡图像中的一部分使其不显示，用户可以任意地对蒙版进行修改或者删除，而不破坏图像，对图像具有保护和隐藏的功能。

蒙版是将不同的灰度色值转化为不同的透明度，并作用到其所在的图层中，使图层不同部位透明度产生相应的变化。蒙版白色的部分对应图像部分的不透明度为100%，被操作图层中的区域被遮罩；蒙版黑色部分对应图像不透明度为0，被操作图层中的区域完全透明，可以看到白色背景；蒙版灰色部分则是介于0~100%，被操作图层中的这块区域以半透明方式显示，透明程度由灰度大小决定，灰度值越大透明程度越高。

4.6蒙板应用1.mp4

4.6蒙板应用2.mp4

4.6蒙板应用3.mp4

一、将风景放入瓶子里，成为瓶子风景

将风景放入瓶子里，成为瓶子风景如图4-76~图4-78所示。

图形图像处理软件 Photoshop 第四章

图4-76

图4-77

图4-78

第1步 选择【文件】→【打开】命令，将瓶子和风景图像打开。选择移动工具，将风景图片移动到瓶子图片上，使其成为一个新的图层，如图4-79所示。

图4-79

第2步 单击图层面板中的【添加图层蒙版】按钮，为图像添加蒙版，如图4-80所示。

图4-80

第3步 将前景色设置为黑色，选择【画笔】工具，设置画笔工具的大小为50px，硬度为0，选择"柔边缘压力大小"样式，用画笔涂抹风景的边缘，如图4-81所示。被涂抹过的地方会消失，露出瓶子背景。

图4-81

第4步 经过画笔涂抹后的图层面板如图4-82所示。

图4-82

二、移花接木之换脸术

移花接木之换脸术如图4-83、图4-84所示。

图4-83

图4-84

第1步 打开两幅图像,用磁性套索工具 选取人脸,如图4-85所示。选择【编辑】→【拷贝】命令。

图4-85

第2步 在蒙娜丽莎图片中选择【编辑】→【粘贴】命令;被复制的人物图像会以新的图层出现在蒙娜丽莎图像里,如图4-86所示。按快捷键Ctrl+T自由变换调整人物的大小,按回车键结束自由变换。

图4-86

第3步 选择图层面板上的【添加图层蒙版】 按钮,为图像添加蒙版。设置不透明度为50%,如图4-87所示。

第4步 将前景色设置为黑色,选择【画笔】 工具,设置画笔工具的主直径为50px,用画笔涂抹人物的脸的边缘,再将图层面板中的不透明度改为100%,如图4-88所示。

图形图像处理软件 Photoshop 第四章

图4-87

图4-88

第5步 选择【图像】→【调整】→【曲线】命令，打开【曲线】对话框，设置如图4-89所示，选择蓝色通道。

第6步 选择【图像】→【调整】→【曲线】命令，打开【曲线】对话框，设置如图4-90所示，选择RGB通道。

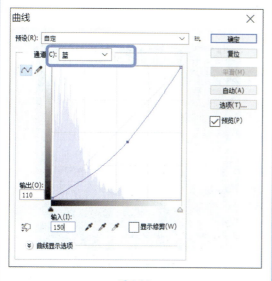

图4-89

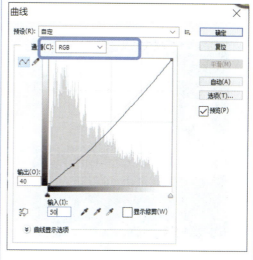

图4-90

曲线：曲线的用途是调整图像的明亮程度以及RGB各颜色通道的浓度。

在【曲线】对话框中有RGB通道、红通道、绿通道、蓝通道；曲线的顶端用于调节亮部的强度；曲线的中部用于调整中间调的强度；曲线的低端用于调整暗部的强度；该线条向左/向上移动，则为变亮/增强，向右/向下移动，则为变暗/减弱。

三、剪切蒙版应用之换服装

剪切蒙版应用之换服装如图4-91、图4-92所示。

图4-91

图4-92

第1步 打开模特图像素材，用磁性套索工具 选取人物衣服作为选区，按快捷键Ctrl+J将选区衣服作为新图层复制出来，如图4-93所示。

第2步 将花的素材加入当前图像中。按住Alt键并单击在图层2与图层1之间的横线，添加剪切蒙版。添加后素材就填充到衣服选区里了，如图4-94所示。

图4-93

图4-94

第七节　文本工具

文字是平面设计作品中重要的组成部分之一，好的文字可为设计作品起到画龙点睛的作用。在Photoshop中可以使用文字工具创建点文字、段落文字及路径文字，并可使用字符调板和段落调板对文字进行编辑。

制作反相的文字，如图4-95所示。

4.7.mp4

图4-95

第1步 选择【文件】→【新建】命令，建立一个大小为 600×450 像素、RGB 模式、背景白色、名为"反相文字.psd"的图像文件，如图 4-96 所示。

图4-96

第2步 选择横排文字工具，前景色为黑色，字体为 Britannic Bold，在新建图像中输入 photoshop，单击【提交当前所有编辑】按钮。按快捷键 Ctrl+T 调整文字大小。在创建文字的同时，在图层调板中会自动生成一个文字层，如图 4-97 所示。

图4-97

第3步 在文字图层上右击，选择【栅格化文字】命令，如图 4-98 所示。栅格化后的文字图层就是矢量图了。

图4-98

第4步 选择钢笔工具并设置钢笔工具的路径属性，在文字上勾勒出波浪线路径。选择【路径】面板，单击【将路径作为选区载入】按钮，在文字上勾勒出的路径就作为选区出现了，如图 4-99 所示。

图4-99

第5步　选择【图层】面板，在图层上右键单击选择【向下合并】命令，将图层合并为一个图层，如图4-100所示。

第6步　选择【图像】→【调整】→【反相】命令，效果如图4-101所示。按快捷键Ctrl+D取消选区。

图4-100

图4-101

钢笔工具：钢笔工具属于矢量绘图工具。其优点是可以勾画平滑的曲线，在缩放或者变形之后仍能保持平滑效果。钢笔工具画出来的矢量图形称为路径，路径允许是不封闭的开放状，如果把起点与终点重合绘制就可以得到封闭的路径。路径均由锚点、锚点间的线段构成。锚点和锚点之间的相对位置关系，决定了这两个锚点之间路径线的位置，锚点两侧的控制手柄控制该锚点两侧路径线的曲率。

第八节　滤镜工具

Photoshop中的滤镜功能是创建特殊效果最有效的手段，是对传统摄影技术中特效镜头的数字化模拟，滤镜在分析图像中各个像素值的基础上，根据相应的参数设置，调用不同的运算程序来处理图像，以达到期望的图像变化效果。在Photoshop中可以使用滤镜对图像实现两种作用：修饰和变形。有些滤镜只对图像做细微的调整和校正，处理前后效果变化很小，甚至非专业人员很难分辨出来，常作为基本的图像润饰命令使用。还有一些属于破坏性滤镜，破坏性滤镜对图像的改变很明显，主要用于创建特殊的艺术效果。

4.8滤镜工具1.mp4

4.8滤镜工具2.mp4

一、人物背景模糊法

人物背景模糊法如图4-102、图4-103所示。

照片修改前，主要人物在前面显得清晰且富感染力，但那些穿着安全服的同事却很显眼，使图片变得普通。如果将背景模糊处理，进而加强图片的深度，使其更符合实际中的视觉体验。这种方法就是把背景部分抠出来，直接进行高斯模糊处理。

图形图像处理软件 Photoshop 第四章

图4-102

图4-103

第1步 打开图像,用磁性套索工具 选取整个人物,选择【选择】→【反向】命令将选区反选,羽化半径为5px,如图4-104所示。

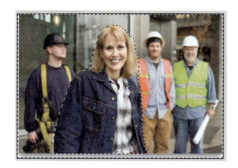

图4-104

第2步 选择【滤镜】→【模糊】→【高斯模糊】命令,将模糊半径设置为3像素,按快捷键Ctrl+D取消选区,如图4-105所示。

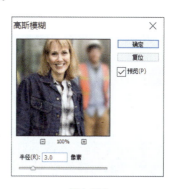

图4-105

高斯模糊:又称高斯平滑,通常用来减少图像噪声以及降低细节层次。

二、制作动感汽车

制作动感汽车如图4-106、图4-107所示。

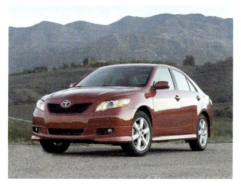

图4-106

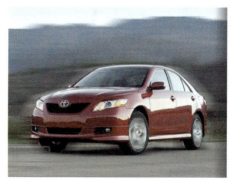

图4-107

第1步 打开汽车图像。用磁性套索工具 选取汽车，选择【选择】→【反向】命令将选区反选，羽化半径为 5px，如图 4-108 所示。

第2步 选择【滤镜】→【模糊】→【动感模糊】命令，按快捷键 Ctrl+D 取消选区，如图 4-109 所示。

图4-108

图4-109

第3步 打开汽车图像，用椭圆选框工具 选择车轮，如图 4-110 所示。

第4步 选择【滤镜】→【模糊】→【径向模糊】命令，按快捷键 Ctrl+D 取消选区，如图 4-111 所示。

图4-110

图4-111

径向模糊：模拟前后移动相机或旋转相机拍摄物体产生的效果。数量越大模糊效果越明显。模糊方法有缩放和旋转两种。缩放，如同爆炸效果，可用于模拟冲刺前进的运动状态；旋转，如同旋涡效果，可以用于模拟飞速旋转的车轮模糊。

动感模糊：模拟用固定的曝光时间给运动的物体拍照的效果。选项"角度"变化范围从 -360~360，用于规定运动模糊的方向；"距离"设置像素移动距离，距离越大越模糊。

第九节　海报制作

PS 是制作广告海报的最佳工具。下面以制作烘焙工坊海报为例，成品效果如图 4-112 所示。

图4-112

4.9海报制作.mp4

第1步 选择【文件】→【打开】命令，打开"烘焙工坊.jpg"。按快捷键 Ctrl+A+C+N，复制出新文件。设置前景色为白色，在新文件上按快捷键 Alt+Delete 填充白色，其他参数设置如图4-113所示。选择【窗口】→【排列】→【双联垂直】命令，两张图片在图像窗口处并行显示。

第2步 选择【文件】→【打开】命令，打开"卡通厨师.jpg"文件。选择工具箱中的【魔术橡皮擦工具】，容差设置为10，勾选【消除锯齿】、【连续】复选框，单击"人物"图像中的白色区域，白色区域就会被删除，如图4-114所示。

图4-114

图4-113

第3步 选择移动工具，将图片移动到新建画布上。按快捷键 Ctrl+T 自由变换，调整图片大小和位置，如图4-115所示。

第4步 找到字体文件"方正胖娃简体.ttf"，然后右键单击选择安装。选择文字工具 横排文字工具，输入"烘焙工坊"，并设置为"方正胖娃简体"。全选文字，双节文字图层的大写字母T，按住 Alt 键配合方向键，左右方向键是调节字间距，上下方向键是调节行间距。单击文字工具属性栏设置文本颜色按钮，打开【拾色器（文本颜色）】对话框，直接去原图中吸取文字的颜色。再输入英文"Baking Workshop"，设置相应字体字号，如图4-116、图4-117所示。

图4-115

图4-116　　　　　图4-117

第5步　双击图层右侧的空白区域，打开图层样式面板，如图4-118、图4-119所示。

图4-118

图4-119

第6步　选中【描边】复选框，设置【大小】为10像素，【位置】为外部，颜色到原图中吸取，如图4-120所示。

图4-120

第7步　选中【投影】复选框，设置不透明度为70%，角度为90度，取消勾选【使用全局光】复选框，设置距离为14像素，大小为5像素，如图4-121所示。

图4-121

第8步　打开"字母饼干.jpg"文件，按快捷键Ctrl+U，打开【色相/饱和度】对话框，调节饼干的色彩，将饱和度设置为25，如图4-122所示。

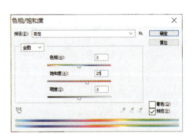

图4-122

第9步 将字母饼干用钢笔工具抠出来，使每一个字母饼干单独成为一个图层。选择钢笔工具 并设置钢笔工具的路径属性 ，在饼干上勾勒出饼干路径。按快捷键 Ctrl+Enter，将路径变为选区，再按快捷键 Ctrl+J 将选区内容复制到新图层上，效果如图 4-123 所示。

第10步 打开素材"巧克力 .jpg"和"巧克力棒 .jpg"文件，用钢笔工具抠出巧克力和巧克力棒，使其单独成为一个图层。选择钢笔工具 并设置钢笔工具的路径属性 ，在巧克力上勾勒出路径。按快捷键 Ctrl+Enter，将路径变为选区，再按快捷键 Ctrl+J 将选区内容复制到新图层上，如图 4-124、图 4-125 所示。

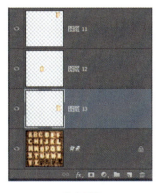

图4-123

图4-124　　　　图4-125

第11步 将抠出的字母饼干、巧克力、巧克力棒等图像拖曳到烘焙工坊文件里。调整并对齐图像。

容差：容差就是在自动选取相似的颜色选区时的近似程度，容差越大，被选取的区域将越大。

钢笔工具的使用：钢笔工具是一种矢量工具，包括锚点、路径及手柄。钢笔工具有两种模式，一是形状，带有填充色的模式，另外一种是路径，没有填充，只显示路径。应用钢笔可以绘制不带有弧度的路径，直接单击就可以绘制直线路径。钢笔还可以绘制有弧度的路径，即要有手柄，方法是按住鼠标左键后进行拖曳，拖曳的方向和路径弯曲的方向是反方向的；拖曳的长度越长，路径的弧度越大，拖曳的长度越短，路径的弧度越小。

习　题

1. 下列哪种文件格式可以保存Photoshop的图层信息＿＿＿＿＿＿。
 A. bmp　　　　　B. psd　　　　　C. gif　　　　　D. jpg
2. Photoshop不能编辑＿＿＿＿＿＿格式的文件。
 A. bmp　　　　　B. swf　　　　　C. psd　　　　　D. jpg

3. 在Photoshop中，不属于套索工具组的是_____。
 A. 自由套索工具　　　　　　　　B. 多边形套索工具
 C. 矩形选择工具　　　　　　　　D. 磁性套索工具

4. Photoshop图像的最小单位是_____。
 A. 位　　　　　B. 密度　　　　　C. 像素　　　　　D. 路径

5. 在Photoshop中使用魔棒工具选择图像时，容差越大，则_____。
 A. 选取的范围越大　　　　　　　B. 选取的范围越小
 C. 选取的范围即是轮廓区域　　　D. 和选取的范围无关

6. 保存图像的快捷键是_____。
 A. Ctrl+D　　　B. Ctrl+W　　　C. Ctrl+O　　　D. Ctrl+S

7. _____工具可以将图像中相似颜色区域都选到选区中。
 A. 选区　　　　B. 钢笔　　　　C. 图章　　　　D. 魔术棒

8. 在图像窗口输入文本，应使用_____。
 A. 画笔工具　　B. 渐变工具　　C. 文字工具　　D. 历史记录画笔

9. 在Photoshop中使用仿制图章工具按住_____键并单击可以确定取样点。
 A. Alt　　　　　B. Ctrl　　　　C. Shift　　　　D. Alt+Shift

10. 在Photoshop中使用背景橡皮擦工具擦除背景图像背景层时，被擦除的区域填充什么颜色_____。
 A. 黑色　　　　B. 透明　　　　C. 前景色　　　D. 背景色

第五章

动画制作软件 Flash

学习要点及目录

- 了解Flash的发展历史。
- 掌握Flash的绘图和编辑图像功能。
- 理解补间动画的制作方法,掌握动画补间和形状补间两种形式的制作方法。
- 了解Flash具有的软件开发能力。
- 运用动画实现交互功能。

核心概念

绘图 编辑图形 动画补间 补间动画 影片剪辑 交互

引导案例

十几年前的"小小"Flash动画系列你是否还记得,作者设计创作了火柴人动画,只通过颜色区分不同的人物、设计流畅的打斗动作、运用巧妙的镜头转换以及独特的虚拟空间背景,使作品在网络上被迅速转载,网友感叹"Flash也能演绎大片"。如图5-1所示为Flash演绎场面。

图5-1

案例导学

"小小"的作者是朱志强,2000年开始创作以"火柴人"为形象的Flash作品,当时风靡全国,后被中央电视台引进,作者成为"闪客"中的顶级人物。作品中仅以类似符号的人物,将生活中的某个情景刻画得淋漓尽致,极致地发挥了动画的艺术效果,用动画的动作语言表达人物的情感、情绪、性格,以与传统不一样的视觉方式表达了独特的魅力,简练的小人形象深入人心,同时受到了很多人的喜欢。通过Flash动画设计特色人物,配上不同风格的音乐,以表达不同的心境。

动画制作软件 Flash 　第五章

第一节　动画制作软件 Flash 简介

　　Flash是一款集动画创作与应用程序开发于一身的创作软件，截至2016年6月，Adobe 中国官网销售的最新零售版本为Flash Professional CS6。Flash为创建数字动画、交互式Web站点、桌面应用程序，以及手机应用程序开发提供了功能全面的创作和编辑环境。

　　Flash的应用方向非常广泛，包括动画短片制作、广告设计、多媒体课件开发、交互网站设计、手机应用程序开发等。

一、Flash的发展历史

　　Flash的前身是Future Wave公司开发的Future Splash，是世界上第一款商用的二维矢量动画软件。1996年11月，美国Macromedia公司收购了Future Wave，并将其改名为Flash。2000年发布的Flash 5.0版本，引入了ActionScript脚本，开始具有程序开发功能。2005年12月，Adobe公司收购了Flash，收购之后Macromedia公司发布的最后一个版本是Flash 8.0。在加入了Adobe擅长的滤镜和图层混合功能。Flash CS5开始支持iOS 项目开发，而Flash CS6加入了更多功能，如锁定3D场景、3D转换等。

二、Flash的基本功能

　　Flash有三大基本功能：绘图、编辑图像和补间动画。这是三个紧密相连的逻辑功能，并且这三个功能自Flash诞生以来就一直存在。

　　绘图：Flash中的每幅图形都开始于一种形状。形状由两个部分组成，即填充和笔触，前者是形状里面的部分，后者是形状的轮廓线。Flash包括多种绘图工具，它们在不同的绘制模式下工作。许多创建工作都开始于像矩形和椭圆这样的简单形状。Flash绘图的基本流程，跟美术的绘画很像，都是先描轮廓后上色，最后做细节修饰。

　　编辑图像：Flash中的图像编辑功能可以实现位图到矢量图的转换，被称作位图转制。此外，Flash还擅长线条的变形和图形的旋转倾斜等方式的变形及复制。在绘图的过程中使用简单元件来拼组成复杂图形，这也是Flash动画的一个特点。这个过程用高版本的PPT也可以实现，只是操作要复杂得多。

　　补间动画：补间动画是整个Flash软件的核心功能，包括动画补间和形状补间两种形式。动画的元件分为影片剪辑和图形两种形式，作动画时有一些细微的差别。遮罩动画和引导线动画是Flash中最特别也是最重要的两种动画形式，是很多炫目神奇效果的实现手段。

　　程序开发：虽然ActionScript让Flash具有了软件开发能力，使动画实现了交互，但专业的程序员更愿意使用Flex或者微软的Silverlight作为Web应用程序的开发工具。所以学习Flash应该把重点放在动画设计和图形处理，而不是软件开发上。

第二节　Flash 抠图制作

5.2flash抠图1.mp4

Flash抠图制作效果如图5-2~图5-4所示。

图5-2

图5-3

图5-4

第1步　选择【文件】→【导入】→【导入到舞台】命令（快捷键 Ctrl+R），将图片"鹰.jpg"导入到舞台，如图5-5所示。

第2步　选择【修改】→【位图】→【转换位图为矢量图】命令，设置参数如图5-6所示，单击【确定】按钮将图片转换为矢量图。

图5-5

图5-6

第3步 使用工具箱中的【选择工具】选取矢量图中的大面积背景颜色,使用Delete键进行删除,如图5-7、图5-8所示。

第4步 对于细小的部分可以先将显示比例放大到"400%",再进行删除;也可以使用【橡皮擦工具】进行擦除,如图5-9、图5-10所示。

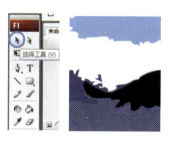

图5-7　　图5-8

图5-9　　图5-10

第5步 双击"图层1"文字将其重命名为"鹰",单击【插入图层】按钮插入"图层2";将"图层2"拖放到图层"鹰"下面,重命名为"背景",如图5-11、图5-12所示。

第6步 使用快捷键Ctrl+R将图片"沙漠背景.jpg"导入到舞台。选择【修改】→【变形】→【缩放和旋转】命令(快捷键Ctrl+Alt+S)将图片缩放"40%",用【选择工具】适当调整位置,如图5-13、图5-14所示。

图5-11

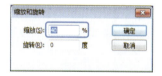

图5-13

图5-12

图5-14

第7步 选择【文件】→【导出】→【导出图像】命令修改文件名为"沙漠之鹰",单击【保存】按钮,如图5-15所示,修改分辨率为"150dpi",单击【确定】按钮,如图5-16所示,即生成合成效果的图片文件。

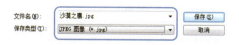

图5-15

图5-16

第三节　Flash 工具使用

Flash工具使用效果如图5-17所示。

5.3彩虹伞.mp4

图5-17

第1步　把工具箱中的【矩形工具】切换成【椭圆工具】（按住鼠标左键，然后在弹出的菜单中选择）；设置笔触颜色为"透明"、填充颜色为"黄色"，按住 Shift 键，在舞台上画出一个大圆，如图 5-18~图 5-20 所示。

图5-19　　　　　　　　图5-19　　　　　　　　图5-20

第2步　选择工具箱中的【线条工具】，设置笔触颜色为"黑色"，按住 Shift 键在圆的上三分之一处画一条直线，再选中圆的下半部分和直线分别删掉，如图 5-21、图 5-22 所示。

第3步　选取圆剩余的部分，复制并粘贴，修改填充颜色为黑色。选择【修改】→【变形】→【缩放和旋转】命令（快捷键 Ctrl+Alt+S）将图片缩放"16.5%"。效果对比如图 5-23 所示。

图5-21　　　　图5-22

图5-23

第 4 步 使用【选择工具】移动黑色半圆，使其与黄色半圆的左下角对齐，鼠标单击空白处让两个图形相融，然后水平向右移动黑色半圆，制作一个缺口，重复以上步骤共制作六个缺口，如图 5-24、图 5-25 所示。

图 5-24

图 5-25

第 5 步 删除黑色半圆，使用黑色笔触【线条工具】，按住 Shift 键在下方 5 个顶点分别画 5 条竖线；使用【选择工具】放在竖线的中间，轻轻向两侧拖动，把直线变成曲线，如图 5-26、图 5-27 所示。

图 5-26

图 5-27

第 6 步 继续使用【选择工具】，放在曲线的上端顶点，拖动曲线顶点与中间竖线的顶点重合，并适当调整曲线的弧度，如图 5-28、图 5-29 所示。

图 5-28

图 5-29

第 7 步 选取【颜料桶工具】，设置填充颜色分别为"红色""黄色""绿色""浅蓝""深蓝""紫色"，依次对每一块进行颜色填充，并删除黑色线条，如图 5-30~图 5-32 所示。

图 5-30　　图 5-31

图 5-32

第 8 步 将"图层 1"重命名为"伞面"，锁定图层；单击【插入图层】按钮插入"图层 2"，重命名为"伞柄"，如图 5-33 所示。

图 5-33

第 9 步 选取【椭圆工具】，设置笔触为"黑色"，填充为"透明"，将下方的笔触高度设置为"10"，如图 5-34 所示；按住 Shift 键在"伞柄"图层绘制一个如图 5-35 所示的小圆。

图 5-34　　图 5-35

第10步 使用【选择工具】绘制一个方框，选取小圆的上半部分并删除，留下半圆，如图5-36~图5-38所示。

第11步 使用黑色笔触【线条工具】，按住Shift键绘制一条竖线，与半圆的右端连接起来，组成伞柄，并适当调整伞柄的位置。效果如图5-39所示。

图5-36　　　　　图5-37

图5-38

图5-39

第12步 将图层"伞柄"拖放到图层"伞面"下方，让伞面遮盖住伞柄，如图5-40、图5-41所示。

图5-40

图5-41

第13步 选择【文件】→【保存】命令，保存文件名为"彩虹伞"，如图5-42所示。

图5-42

第14步 选择【文件】→【导出】→【导出图像】命令，修改文件名为"彩虹伞.png"，保存成背景透明的png图片文件，再设置相应参数，如图5-43、图5-44所示。

图5-43

图5-44

第四节　Flash 形状动画

Flash形状动画效果如图5-45所示。

图5-45

5.4跳跃的线条.mp4

> **第1步**　选择【线条工具】，设置笔触黑色，将笔触高度设置为"3"（见图5-46），按住 Shift 键在图层 1 中绘制一条横线；新建图层 2，接着设置笔触蓝色，将笔触高度设置为"5"（见图5-47），按住 Shift 键在图层 2 中绘制一条竖线，如图5-48 所示。
>
>
>
> 图5-46　　　　　图5-47　　　　　图5-48

> **第2步**　锁定图层 1，选中图层 1 的第 40 帧（见图5-49），按快捷键 F5 插入帧。选择【视图】→【网格】→【显示网格】命令，调出舞台中的网格。
>
>
>
> 图5-49

> **第3步**　选中图层 2 的第 4 帧和第 10 帧（见图5-50），按快捷键 F6 插入关键帧。选中第 10 帧，用【选择工具】在舞台的空白处单击一下，然后调整竖线的形状，使其弯曲，效果如图5-51 所示。
>
>
>
> 图5-50　　　　　　　　　图5-51

第 4 步 选中第 4 帧，修改下方的帧属性，将【补间】改为"形状"，如图 5-52、图 5-53 所示。

图 5-52

图 5-53

第 5 步 选中第 12 帧，按快捷键 F6 插入关键帧。选中第 1 帧，右键单击选择【复制帧】命令，选中第 19 帧，右键单击选择【粘贴帧】命令，如图 5-54 所示。

图 5-54

第 6 步 选择【修改】→【变形】→【缩放和旋转】命令，将竖线旋转"35 度"，用【选择工具】调整位置，并稍微弯曲，如图 5-55、图 5-56 所示。

图 5-55

图 5-56

第 7 步 选中第 12 帧，修改帧属性，将【补间】改为"形状"，修改【缓动】为 100，如图 5-57、图 5-58 所示。

图 5-57

图 5-58

第 8 步 选中第 21 帧，按快捷键 F6 插入关键帧。用【选择工具】调整线条，向反方向弯曲。选中第 19 帧，修改帧属性，将【补间】改为"形状"，如图 5-59、图 5-60 所示。

图 5-59

图 5-60

第9步 选中第25帧，按快捷键F6插入关键帧。用【选择工具】把线条调成直线，并调整落地位置。选中第21帧，修改帧属性，将【补间】改为"形状"，如图5-61、图5-62所示。

图5-61　　　　　　　　　图5-62

第10步 选中第31帧，按快捷键F6插入关键帧。选择菜单栏【修改】→【变形】→【缩放和旋转】命令，将线条旋转"56度"，变成水平右端略低，并用【选择工具】调整位置（也可以用键盘方向键调整）。选中第25帧，修改帧属性，将【补间】改为"形状"。如图5-63、图5-64所示。

图5-63　　　　　　　　　图5-64

第11步 选中第34帧，按快捷键F6插入关键帧。用【选择工具】调整线条，略微向上弹起并弯曲。选中第31帧，修改帧属性，将【补间】改为"形状"。如图5-65、图5-66所示。

图5-65　　　　　　　　　图5-66

第12步 选中第36帧，按快捷键F6插入关键帧。用【选择工具】调整线条为水平，与黑色线条平行。选中第34帧，修改帧属性，将【补间】改为"形状"。选中图层2的第40帧，按快捷键F5插入帧。如图5-67、图5-68所示。

图5-67

图5-68

第13步 选择菜单栏【文件】→【保存】命令，保存文件名为"形状动画.fla"，如图5-69所示。

图5-69

第14步 选择【控制】→【测试影片】命令（快捷键 Ctrl+Enter），生成动画播放的 swf 文件，如图5-70所示。

图5-70

第五节　Flash 运动引导动画

Flash运动引导动画效果如图5-71所示。

图5-71

5.5游动的鱼.mp4

第1步 单击属性栏【文档属性】按钮，设置舞台尺寸为宽800像素×高600像素。选择【文件】→【导入】→【导入到舞台】命令（快捷键 Ctrl+R）将图片"鱼缸.jpg"导入到舞台。使用【任意变形工具】调整鱼缸的大小，让鱼缸比舞台小一圈。选择【修改】→【位图】→【转换位图为矢量图】命令，将图片转换为矢量图，如图5-72~图5-75所示。

图5-72　　　　　　　图5-73

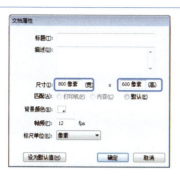

图5-74　　　　　　　　　图5-75

第2步　锁定图层1，修改图层1的名称为"鱼缸"。插入图层2，使用快捷键Ctrl+R将图片"鱼.jpg"导入到舞台。选择【修改】→【位图】→【转换位图为矢量图】命令，将图片转换为矢量图，并使用【选择工具】删除周围的白色。如图5-76、图5-77所示。

第3步　使用快捷键Ctrl+A全选，选择【修改】→【变形】→【缩放和旋转】命令，将鱼缩放"10%"，如图5-78、图5-79所示。

图5-78

图5-76

图5-77

图5-79

第4步　选择【修改】→【转换为元件】命令，将鱼转换为图形元件，并命名为"鱼"，同时在库中会看到一个元件，如图5-80、图5-81所示。

图5-80　　　　　　　　　图5-81

第5步 使用【选择工具】调整元件位置,修改图层2的名称为"鱼1",如图5-82、图5-83所示。

图5-82　　　　　　　　　　　图5-83

第6步 锁定"鱼1"图层。插入新图层3,图层重命名为"水草",使用快捷键Ctrl+R将图片"水草.jpg"导入到舞台。用处理鱼的图片相同的方式进行处理,并调整大小和位置,如图5-84、图5-85所示。

图5-84

图5-85

第7步 锁定"水草"图层。插入新图层,图层重命名为"鱼2",从库中把图形元件"鱼"拖入到舞台。选择【修改】→【变形】→【水平翻转】命令并调整位置,如图5-86、图5-87所示。

图5-86

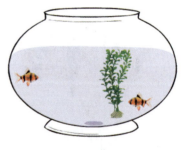

图5-87

第8步 锁定"鱼2"图层,使用【添加运动引导层】按钮在"鱼2"上方添加一个"引导层";分别选定"鱼缸"和"水草"图层的第60帧,按快捷键F5插入帧,如图5-88所示。

图5-88

第9步 锁定"引导层",解锁"鱼1"图层,选定"鱼1"图层的第30帧,按快捷键F6插入关键帧,把这一帧的鱼移动到鱼缸的右端。选定"鱼1"的第1帧,修改下方的帧属性,将【补间】改为"动画",如图5-89~图5-91所示。

图5-89

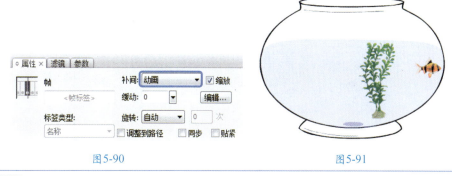

图5-90　　　　　　　　　　　　　　图5-91

第10步 选中"鱼1"图层的第31帧,按快捷键F6插入关键帧。选择菜单栏【修改】→【变形】→【水平翻转】命令,将鱼翻转过来,变成头朝左。选定第60帧,按快捷键F6插入关键帧,把这一帧的鱼移动到鱼缸的左端。选定第31帧,修改下方的帧属性,将【补间】改为"动画",如图5-92所示。

图5-92

第11步 选中"鱼1"图层第1帧,单击帧属性面板的【编辑】按钮,调整【自定义缓入/缓出】窗口的曲线。选中第31帧,单击帧属性面板的【编辑】按钮,调整【自定义缓入/缓出】窗口的曲线。完成"鱼1"来回游动的动画,如图5-93~图5-95所示。

图5-93

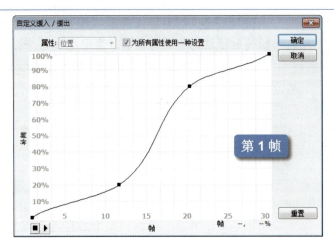

图5-94

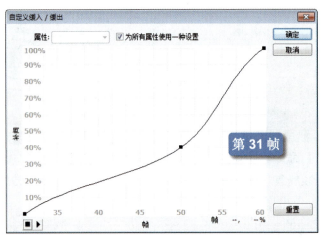

图5-95

第12步 锁定"鱼1"图层,解锁"引导层"。选中"引导层"的第1帧,使用【铅笔工具】,设置铅笔模式为"平滑",在鱼缸中画出一条曲线,如图5-96~图5-98所示。

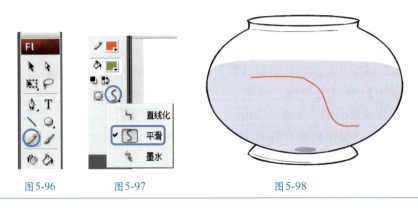

图5-96　　　　图5-97　　　　　　　图5-98

动画制作软件 Flash

第13步 锁定"引导层",选中"引导层"的第 25 帧,按快捷键 F5 插入帧。解锁"鱼2"图层,选中第 1 帧,调整"鱼2"的位置使中心点与曲线的右端点重合。选中"鱼2"的第 25 帧,按快捷键 F6 插入关键帧,调整"鱼2"的位置使中心点与曲线的左端点重合。选定"鱼2"的第 1 帧,修改下方的帧属性,将【补间】改为"动画",如图 5-99~图 5-102 所示。

图5-99

图5-100 图5-101

图5-102

第14步 锁定"鱼2"图层,解锁"引导层"。选中"引导层"的第 26 帧,按快捷键 F7 插入空白关键帧。使用【直线工具】,在鱼缸中画出一条斜线,使两个端点与刚才曲线的两个端点重合,然后用【选择工具】将直线调整成曲线。如图 5-103~图 5-105 所示。

图5-103

图5-104 图5-105

第 15 步 锁定"引导层",选中"引导层"的第 60 帧,按快捷键 F5 插入帧。解锁"鱼 2"图层,选中第 26 帧,按快捷键 F6 插入关键帧,水平翻转,调整"鱼 2"的位置使中心点与曲线的左端点重合。选中"鱼 2"的第 60 帧,按快捷键 F6 插入关键帧,调整"鱼 2"的位置使中心点与曲线的右端点重合。选定"鱼 2"的第 1 帧,修改下方的帧属性,将【补间】改为"动画",如图 5-106~ 图 5-109 所示。

图 5-106

图 5-107

图 5-108

图 5-109

第 16 步 选择【文件】→【保存】命令,保存文件名为"游动的鱼.fla",如图 5-110 所示。

图 5-110

第 17 步 选择【控制】→【测试影片】命令(快捷键 Ctrl+Enter),生成动画播放的 swf 文件。最终效果如图 5-111 所示。

图 5-111

第六节　Flash 综合设计

Flash综合设计效果如图5-112所示。

图5-112

5.6新年贺卡.mp4

第1步 选择【文件】→【新建】命令，选择"Flash 文件 (ActionScript3.0)"选项，如图5-113所示，然后单击【确定】按钮。

图5-113

第2步 选择下方属性栏，设置背景颜色为#CC0000，如图5-114所示。

图5-114

第3步 使用工具箱中的【文本工具】，在属性栏设置字体为"隶书"，字号为"80"，文本填充颜色为黑色，在舞台中间打出"新年快乐"四个字，如图5-115、图5-116所示。

图5-115

图5-116

第4步　使用【选择工具】选中文字，然后选择【修改】→【分离】命令，把四个字分开。右键单击文字，在弹出的菜单中选择【分散到图层】命令，使每个字获得一个独立的图层，如图5-117、图5-118所示。

图5-117

图5-118

第5步　编制"新"字图层的动画，锁定其他图层。在图层的第5帧和第8帧分别插入关键帧。修改第1帧，缩放"新"字为"10%"。修改第5帧，缩放"新"字为"120%"。分别在第1帧和第5帧补间动画，如图5-119所示。

图5-119

第6步　锁定"新"字图层，打开"年"字图层，把"年"的第1帧，拖动到第9帧（见图5-120），在第9~16帧，制作与"新"字相同的缩放动画。

图5-120

第7步　用相同方法制作"快""乐"两个图层的动画，起始位置分别是第17帧和第25帧，分别在前三个字的第32帧插入帧，如图5-121所示。

图5-121

第8步　把图层1命名为"白框"，在第32帧插入关键帧，锁定其他图层。使用工具箱中的【矩形工具】设置笔触颜色为白色、笔触高度为"3"，填充颜色为透明，画一个矩形把文字框起来，如图5-122~图5-124所示。

图5-122

图5-123　　　　　　　图5-124

第9步　使用工具箱中的【选择工具】选中整个矩形，复制粘贴一份。调整第二个矩形的位置，与第一个矩形错开。删除左上角和右下角两个小线段，最终效果如图5-125所示（可以使用键盘的方向键来调整位置）。

第10步　在最上面插入新图层，命名为"遮罩"，在第32帧插入关键帧，锁定其他图层。在第32帧绘制笔触透明、填充黑色的图形，宽度和高度约为白框的两倍。效果如图5-126所示。

图5-125　　　　　　　图5-126

第11步　调整第32帧黑色图形的位置，水平方向可以遮盖上面两条白线。在第32帧、第40帧、第43帧分别制作补间形状动画，让黑色图形先水平向右移动遮盖上方两条白线，再垂直向下移动遮盖四条竖线，最后再水平向右移动直到遮盖所有白框。如图5-127、图5-128所示。

图5-127

图5-128

第12步 右键单击"遮罩"图层,在弹出的菜单中选择【遮罩层】,分别在四个字图层的第 50 帧插入帧,如图 5-129 所示。

图 5-129

第13步 选择【插入】→【场景】命令,插入场景 2,把图层 1 重命名为"灯笼",如图 5-130 所示。按快捷键 Ctrl+R 导入"灯笼.png",缩放为 30%,并复制一个。

图 5-130

第14步 锁定"灯笼"图层,插入新图层,命名为"文字",按快捷键 Ctrl+R 导入"万事如意.gif",缩放为 20%。使用前面讲到的位图转换矢量图的方法,把图片中的白色去掉,如图 5-131~图 5-133 所示。

图 5-131

图 5-132　　　　　　　　　　图 5-133

第15步 在"文字"图层的第10帧插入关键帧,回到第1帧,缩放文字为"10%"。从第1帧到第10帧制作补间形状动画。在"灯笼"图层的第10帧插入帧。选中"文字"图层的第10帧,选择【窗口】→【动作】命令,插入代码"stop();",如图5-134、图5-135所示。

图5-134

图5-135

第16步 选择【文件】→【保存】命令,保存文件名为"新年贺卡.fla"。选择【控制】→【测试影片】命令(快捷键Ctrl+Enter),生成动画播放的swf文件。

习 题

1. Flash CS3的默认帧频率是_____。
　　A. 10　　　　　　B. 15　　　　　　C. 12　　　　　　D. 25
2. _____格式的声音文件可以导入Flash CS3中。
　　A. WAV　　　　　B. AIFF　　　　　C. MP3　　　　　D. 以上都可以
3. Flash CS3的补间动画有_____种类型。
　　A. 2　　　　　　　B. 3　　　　　　　C. 4　　　　　　　D. 5
4. 在Flash CS6中,要绘制基本几何图形时,不能使用的绘图工具是_____。
　　A. 矩形　　　　　B. 贝塞尔曲线　　C. 圆　　　　　　D. 直线
5. 在Flash CS6中,要选择场景中所有图层中的所有对象,应_____。
　　A. 单击编辑→反向选择　　　　　　B. 按Shift键同时选择
　　C. 单击编辑→全部　　　　　　　　D. 单击时间轴上的帧
6. 在Flash CS6中,读入文件的快捷键是_____。
　　A. Ctrl+A　　　　B. Ctrl+D　　　　C. Ctrl+W　　　　D. Ctrl+R

7. 在Flash CS6中，制作动画的基本构成单元是_____。
 A. 帧　　　　　　B. 图层　　　　　　C. 元件　　　　　　D. 库

8. 在Flash CS6中，可以再次编辑的文件类型是_____。
 A. .exe　　　　　B. .fla　　　　　　C. .swf　　　　　　D. .mp4

9. 在Flash CS6中，测试影片的快捷键是_____。
 A. Ctrl+L　　　　B. Ctrl+Alt+D　　　C. Ctrl+回车　　　　D. Ctrl+K

10. 使用Flash CS6创建一个动态按钮，需要_____。
 A. 电影剪辑元件　　　　　　　　　　B. 图形元件+按钮元件
 C. 电影剪辑元件+按钮元件　　　　　D. 按钮元件

第六章

数字音频和视频的处理与设计

学习要点及目录

- 能够使用会声会影软件编辑合成图像、视频、音频、标题、字幕等素材，按照任务目标和要求，生成音频和视频文件。
- 掌握图像特效、视频剪接、视频特效、录音、音频剪接、音频特效、音频分割、转场效果、滤镜效果、覆叠轨使用、标题设置、标题动画等基本操作技能。
- 探索会声会影软件在本专业领域发挥应用的途径、技术和方法。
- 培养灵活运用数字媒体处理和设计的相关软件和工具的能力。

核心概念

素材获取　图像特效　视频剪接　视频特效　录音　音频剪接　音频特效　音频分割　转场效果　滤镜效果　复叠轨使用　标题设置　旁白字幕文件处理　标题及字幕动画　素材库管理　模板设计　生成音频文件　生成视频文件等

会声会影（Corel Video Studio）是非常受欢迎的一款音视频编辑软件，简单易学、功能丰富，受到音视频制作专业人员和业余爱好者的普遍喜爱。会声会影提供音频、视频、图片、动画、字幕等多种处理特效，支持多轨道操作和合成，可以方便快捷地制作出非常有特色的视频，是编辑视频、音频、图片、动画的强大工具。

通过快速制作视频短片、制作动画视频、制作拼图动画、制作配乐诗朗诵、制作MV五个案例，掌握音视频的处理技术，满足学习设计和制作音视频作品的需求，掌握案例中的设计理念，并可运用到专业的学习中。

第一节　基础知识

一、视频基础知识

视频是由连续记录外界的多个瞬间画面组成的，帧是影片中的一个瞬间画面，是视频

片段的最小度量单位。进行操作或标记为特殊处理的画面，称为"关键帧"。

视频文件格式有很多种。不同的视频文件格式生成同一视频的文件大小各异，视频的播放质量也有区别。

视频文件可以分成影音文件和流媒体视频文件两类。影音文件常见的有AVI、MOV、MPG、DAT等格式，流媒体视频文件常见的有RM、RMVB、ASF、WMV、FLV等格式。

1. AVI格式

AVI是由Microsoft公司开发的一种数字音频与视频文件格式，只能有一个视频轨道和一个音频轨道。原先仅仅用于微软的视窗视频操作环境(VFW，Microsoft Video for Windows)，现在已被大多数操作系统直接支持。AVI格式允许视频和音频交错在一起同步播放，但AVI文件没有限定压缩标准，即后缀名同是AVI，却由不同的算法压缩，由此就造成AVI文件格式不具有兼容性。不同压缩标准生成的AVI文件，必须使用相应的解压缩算法才能将之播放出来。这就是有些AVI文件能够顺利播放，有些则只有图像没有声音，甚至根本无法播放的原因。

2. MOV格式

MOV格式是Apple公司开发的一种音频、视频文件格式，用于保存音频和视频信息。MOV格式跨平台、存储空间要求小等技术特点，得到业界的广泛认可，目前已成为数字媒体软件技术领域事实上的工业标准。

3. MPEG/MPG/DAT/3GP/MP4格式

MPEG格式是Moving Pictures Experts Group (动态图像专家组)的缩写，是运动图像压缩算法的国际标准，现已几乎被所有的计算机平台支持。MPEG压缩标准是针对运动图像而设计的，其基本方法是：在单位时间内采集并保存第一帧信息，然后只存储其余帧相对第一帧发生变化的部分，从而达到压缩的目的。MPEG 的平均压缩比为50∶1，最高可达200∶1。MPEG的简化版本3GP格式和MP4格式还被广泛地应用于手机上。

4. RM (Real Media)格式

RM 格式是 Real Networks 公司开发的一种新型流式视频文件格式。Real Media可以根据网络数据传输速率的不同制定不同的压缩比率，从而实现在低速率的广域网上进行影像数据的实时传送和实时播放。目前，Internet网站利用该格式进行实况转播。

5. RMVB格式

RMVB的前身为RM格式，它们是Real Networks公司制定的音频视频压缩规范，根据不同的网络传输速率制定出不同的压缩比率，即保证在平均压缩比的基础上，采用浮动比特率编码的方式，将较高的比特率用于复杂的动态画面；而在静态画面中则灵活地转为较低的采样率，从而合理地利用了比特率资源，使RMVB最大限度地压缩了影片的大小，最终拥有了近乎完美、接近于DVD品质的视听效果。

6. MOV文件格式(QuickTime)

MOV 也可以作为一种流文件格式。由Apple公司开发的QuickTime播放器能够通过Internet 提供实时的数字化信息流、工作流与文件回放功能，能够在浏览器中实现多媒体数据的实时回放。用户不需要等到全部文件下载完毕就能进行欣赏，能够自行选择不同的连接速率下载并播放影像，当然，不同的速率对应着不同的图像质量。

7. ASF (Advanced Streaming Format)格式

由Microsoft 公司推出的Advanced Streaming Format (ASF，高级流格式)，是一个在Internet 上实时传播多媒体的技术标准。ASF 的主要优点包括本地或网络回放、可扩充的媒体类型、部件下载，以及扩展性等。

8. WMV格式

WMV格式是一种独立于编码方式、在Internet上实时传播多媒体的技术标准，Microsoft公司希望用其取代QuickTime之类的技术标准以及WAV、AVI之类的文件扩展名。WMV的主要优点在于可扩充的媒体类型、本地或网络回放、可伸缩的媒体类型、流的优先级化、多语言支持、扩展性等。

9. FLV格式

FLV格式是Macromedia 公司开发的流式视频格式。FLV 格式可以轻松地导入Flash中，几百帧的影片可以编码为两秒钟的视频信息，可以流式播放。视频共享网站大多采用这种格式，不提供下载地址，但可以通过各种工具进行下载。

10. F4V格式

F4V格式是Adobe公司为了迎接高清时代而推出的继FLV格式后支持H.264的F4V流媒体格式。与FLV格式相比较，F4V格式容量更小、质量更清晰流畅，也更利于在网络上传播，已经被大多数主流播放器兼容。

11. MKV格式

MKV格式的视频文件在网络上出现频繁，可在一个文件中集成多条不同类型的音轨和字幕轨，而且其视频编码的自由度也非常大。MKV格式是一种全称为Matroska的新型多媒体封装格式，这种先进、开放的封装格式具有非常好的应用前景。

二、会声会影

会声会影是一款音频和视频的编辑和处理软件。会声会影编辑和处理的文件称为项目文件。项目是一部完整的影片作品，由各种类别的"素材"组成，素材类别包括视频、图像、音频、转场效果与标题文字等。项目的作用是把编辑者对影片进行的各种编辑一一记录下来。

会声会影支持将项目文件生成为多种格式的视频文件。项目生成视频要经过渲染。渲染是将源信息合成单个文件的过程。

转场效果是指把一个片子的每一个镜头按照一定的顺序和手法连接起来，成为一个具有条理性和逻辑性的整体，这种构成的方法和技巧叫作镜头组接。在影像中段落的划分和转换，是为了使表现内容的条理性更强、层次的发展更清晰。而为了使观众的视觉具有连续性，需要利用造型因素和转场效果，使人在视觉上感受到段落与段落间的过渡自然、顺畅。

视频滤镜是利用数字技术处理图像，以获得类似电影或者电视节目中出现的特殊效果。视频滤镜可以将特殊的效果添加到视频中，用以改变素材的样式或者外观。添加视频滤镜后，滤镜效果会应用到素材的每一帧上。调整滤镜属性，可以控制起始帧到结束帧之间的滤镜强度、效果和速度。

会声会影提供了两种视图模式，分别为故事板视图和时间轴视图。

1. 故事板视图

单击"故事板视图"按钮，切换到故事板视图。故事板视图是将素材添加到影片中最快捷的方式。

在故事板视图中，用户通过拖动素材来移动素材的位置。故事板中的缩略图代表影片中的一个事件，事件可以是视频素材，也可以是转场或静态图像。缩略图按照项目中事件发生的时间顺序依次出现，但对素材本身并不详细说明，只是在缩略图下方显示当前素材的区间。

2. 时间轴视图

单击"时间轴视图"按钮，切换到时间轴视图。时间轴视图可以准确地显示出事件发生的时间和位置，还可以粗略浏览不同媒体素材的内容。在时间轴视图中，故事板被水平分割成视频轨、覆叠轨、标题轨、声音轨和音乐轨5个轨道。

与故事板视图编辑模式相比，时间轴视图编辑模式相对复杂一些，其功能也要更强大。在故事板视图模式下，用户无法对标题字幕、音频等素材进行编辑操作，只有在时间轴视图模式下，才能完成这一系统的剪辑工作。在时间轴视图模式下，用户能够以精确到"帧"的单位对素材进行剪辑。因此，在视频编辑过程中，时间轴视图模式是最常用的视图编辑模式。

第二节　快速制作一部视频短片

6.2制作视频短片.mp4

第1步 打开会声会影，进入默认的时间轴视图，如图 6-1 所示。

图6-1

第2步 准备素材。右键单击第一个视频轨道，选择"插入照片……"选项，在弹出的窗口中，找到会声会影素材文件夹，选中其中的图片文件，单击"打开"按钮，如图 6-2 所示。根据需要，可以单击排序按钮，选择按名称/类型/日期等进行素材的排序。

图6-2

第3步 添加背景音乐。右键单击音乐轨，选择"插入音频"到"音乐轨#1"，如图 6-3 所示。

图6-3

第4步 设置转场效果。选择"转场" 标签,在各种转场类型中选择所需要的转场效果,分别拖动到各张照片之间,如图 6-4 所示。

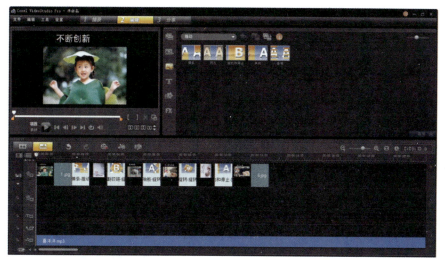

图6-4

第5步 使用【文件】→【保存】命令,保存项目文件,文件名为"童趣 .VSP",项目文件可以用来再次修改影片。

第6步 选择"分享"标签,单击"创建视频文件"按钮,选择"自定义"菜单选项,输入视频文件的名字,保存"MPEG 文件"类型,如图 6-5 所示。经过渲染过程,生成视频文件"童趣 .mpg"。

图6-5

第7步 打开"童趣.VSP"项目文件,将其移动到视频轨1,并在开始部分预留出片头的时间长度。双击屏幕出现标题框,输入标题"童趣"。如图6-6所示。

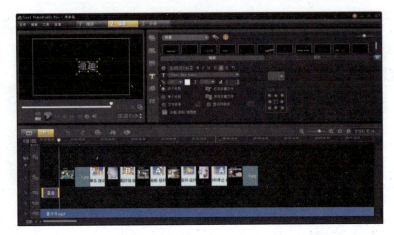

图6-6

第8步 选中标题框,选择【编辑】选项卡,打开标题样式下拉列表,如图6-7所示,选择一种适当的标题样式。

图6-7

第9步 选择【属性】选项卡,选中【动画】,勾选【应用】复选框,在【类型】下拉列表中选择某一种类型,在其中的各种效果中选择适当的一种,如图6-8所示。

图6-8

第10步 拖动素材编辑区下方的滚动条，移到片尾位置。选中标题轨 T，将标题内容设置在与图片不重叠的地方。

第11步 选中标题轨 T，双击屏幕，出现标题框。打开"童年.txt"文件，将其中的诗词复制粘贴到标题框中，移动标题框到屏幕下方位置，如图6-9所示。

图6-9

第12步 选中片尾标题框，选择【编辑】选项卡，设置字号为30，颜色为浅绿色，对齐方式为左对齐，格式化片尾文字效果，如图6-10所示。

图6-10

第13步 选中片尾的标题框，选择【属性】选项卡，选中"动画"，勾选【应用】复选框，在【类型】下拉列表中选择"飞行"，在各种效果中选择效果"从底部飞入"，如图6-11所示。拖动标题轨中标题右侧的黄块，调整播放时间长度，以加快或放慢字幕的速度播放。

图6-11

第14步　在播放按钮区中，选择到"项目"。播放项目，查看效果，根据需要进行适当剪辑。

第15步　保存项目文件。

第三节　制作动画视频

6.3制作动画视频.mp4

第1步　将背景视频文件插入视频轨，将行走的动画视频文件插入覆叠轨1，时间轴上可以延迟于背景的播放。选中覆叠轨1的动画视频素材，适当扩大覆叠轨1动画视频的播放大小，将播放位置区域框移动到右下方，如图6-12所示。

图6-12

注意：视频轨不能调整播放大小，只有视频的覆叠轨道，才可以调整播放的位置和大小。

第2步　在【画廊】下拉列表中选择【视频滤镜】，在覆叠轨1的动画素材上添加修剪滤镜，选择【属性】选项卡中的【自定义滤镜】命令，如图6-13所示。

图6-13

数字音频和视频的处理与设计 第六章

第3步 在【修剪】对话框中，根据动画中人物的大小，将第1帧的动画素材进行修剪，设置宽度比例为"40%"、高度比例为"55%"，并取消勾选【填充色】复选框，在预览窗口中查看效果，如图6-14所示。

第4步 在【修剪】对话框中，选中第1关键帧，右键单击，在快捷菜单中选择【复制并粘贴到全部右边】命令，即复制并粘贴第1关键帧的参数到最后一帧，查看最后一帧的预览效果，如图6-15所示。单击"确定"按钮。

图6-14

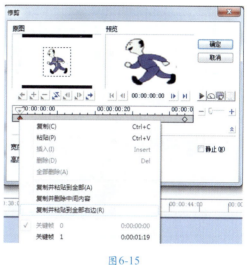

图6-15

第5步 选中覆叠轨1的动画视频素材，选择【属性】选项卡中的【遮罩和色度键】命令，勾选【应用覆叠选项】复选框，在【类型】下拉列表中选择【色度键】，使用【吸管】工具在动画素材的白色区域单击，使【相似度】的颜色为白色，如图6-16所示。观察播放窗口，可以看到白色背景被消除，即完成了抠像处理。

图6-16

第6步 选中覆叠轨1的动画视频素材，右键单击，在快捷菜单中选择【复制】命令，复制该素材，如图6-17所示。

图6-17

第7步 在【画廊】下拉列表中选择【视频】，在素材区的空白处，右键单击，在快捷菜单中选择【粘贴】命令，复制动画素材到素材区中，如图6-18所示。

第8步 将素材区中的动画素材拖曳到覆叠轨1中，根据需要多次使用该素材，例如10次，以便和背景视频的长度相适应。考虑背景视频较长，在视频轨中利用预览窗口下方的✂工具将视频剪断。选中后面部分的视频，右击，选择【删除】命令，如图6-19所示。

图6-18

图6-19

第9步 选中覆叠轨中的第5~7次的动画素材，向左平移其播放位置到屏幕中央，如图6-20所示。选中覆叠轨中的第8~10次的动画素材，向左平移其播放位置到屏幕左侧位置。即根据设计想法，调整各个素材的具体播放位置，使其从一个初始位置走到另一个终点位置。

数字音频和视频的处理与设计 第六章

图6-20

第10步 在播放按钮区中,选择【项目】按钮。播放项目,查看效果,根据需要进行适当剪辑。保存项目文件,命名为"晨练.VSP"。

第11步 选择【分享】选项卡,选择【创建视频文件】。选择下拉列表中的【自定义】命令,在弹出的【创建视频文件】对话框中,选择保存位置,文件名文本框输入"晨练",文件类型选择"MPEG文件",单击【保存】按钮。

第四节　制作拼图动画

6.4制作拼图动画.mp4

第1步 打开会声会影编辑器,切换到时间轴视图方式。设定覆叠轨1~4,如图6-21所示。

图6-21

185

第2步　将花朵图片插入覆叠轨1中，拖动右侧黄色线框，延长播放时间到适当时长。右击浏览区域中的图像，在快捷菜单中选择设置图像播放大小为【调整到屏幕大小】命令，如图6-22所示。

图6-22

第3步　将【画廊】切换到"视频滤镜"，选择【属性】选项卡，在花朵图像上添加修剪滤镜，如图6-23所示。

图6-23

数字音频和视频的处理与设计 第六章

第4步 单击【自定义滤镜】按钮,在【修剪】对话框中,设置第1关键帧的参数,设定修剪区域的宽度和高度比例均为"50%",将修剪区域的选择虚线框移动到左上区域,取消勾选【填充色】复选框,如图6-24所示。

图6-24

第5步 将第1帧的参数设置复制粘贴到右面的所有帧,如图6-25所示,查看第1帧和最后一帧的预览画面是否相同,单击【确定】按钮,返回编辑界面。

图6-25

第6步 勾选【显示网格线】复选框,在【网格线选项】对话框中设置【网格大小】为"50%",如图6-26所示。

图6-26

第7步 拖动浏览区域的花朵图像的柄，将播放区域调整为左上部分，使调整修剪出的左上部分图像在屏幕的左上部分播放，如图6-27所示。

第8步 设置动画效果的进入方式为"从左上方进入"，退出方式为"静止"，如图6-28所示。

图6-28

图6-27

第9步 将花朵图片插入覆叠轨2中，重复第3步至第8步，不同之处在于，将第4步中的修剪区域设置为右上部分，如图6-29所示。

图6-29

第10步 将花朵图片插入覆叠轨2中，重复第3步至第8步，不同之处在于，将第7步的屏幕播放区域设置为右上部分，如图6-30所示。

第11步 将花朵图片插入覆叠轨2中，重复第3步至第8步，不同之处在于，将第8步的动画效果进入方式设置为"从右上方进入"，如图6-31所示。

图6-30

图6-31

第12步 将花朵图片插入覆叠轨3中,重复第3步至第8步,不同之处在于,将第4步中的修剪区域设置为左下部分;将第7步的屏幕播放区域设置为左下部分;将第8步的动画效果进入方式设置为"从左下方进入"。

第13步 将花朵图片插入覆叠轨4中,重复第3步至第8步,不同之处在于,将第4步中的修剪区域设置为右下部分;将第7步的屏幕播放区域设置为右下部分;将第8步的动画效果进入方式设置为"从右下方进入"。

第14步 将项目进行播放,效果如图6-32所示。保存项目文件。

图6-32

第五节　制作配乐诗朗诵

6.5.mp4

第1步　准备朗诵《春日》的 mp3 文件、背景视频文件，编辑《春日》诗词的文本文件。

第2步　将背景视频和声音文件分别放入各自的轨道。选择【视频】选项卡，设置背景视频为静音效果，如图 6-33 所示。

图 6-33

第3步　项目中可能会包含多个声音，可以调整各自音量的大小，以适应整个项目的要求。单击混音器按钮，在【环绕混音】标签中，如果素材中含有音频，此时选项面板中将会显示音量控制选项，可以拖动滑块调整视频和音频素材的音量，如图 6-34 所示。

图 6-34

第4步 进入标题轨，将文本文件中的诗词分句粘贴到恰当位置，对照声音的起停，同步每句字幕的起始位置和时长。如图 6-35 所示。操作时，可以先播放朗诵音频素材，在时间轴上单击，标记每一诗句的起始位置和结束位置，标志是黄色的三角符号，拖动黄色三角符号出离时间轴，可以删除该标记。然后将诗词的各个句子粘贴到每一句声音对应的起始点，并拖长到每一句声音对应的结束点。

图 6-35

第5步 利用"智能包"，保存项目文件，如图 6-36 所示。

第6步 "智能包"可以将素材和项目保存在同一个文件夹中，如图 6-37 所示。

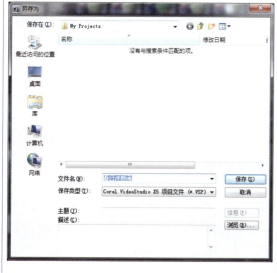

图 6-36

图 6-37

第六节　制作音乐MV

6.6制作音乐MV.mp4

第1步　在网络上搜索并下载歌曲《我和我的祖国》mp3文件、歌词字幕文件和背景视频文件。

第2步　下载并安装"LRC歌词文件转换器"工具。通常下载的歌词字幕文件是LRC格式，此格式文件的特点是歌词与歌曲是相对应的，比会声会影所支持的UTF字幕更为流行。为了使会声会影能够识别歌词文件，需要利用此工具，把下载的LRC格式字幕文件转换为UTF格式。

第3步　利用"LRC歌词文件转换器"工具，将歌词字幕文件的LRC格式转换为UTF格式，如图6-38所示。

图6-38

第4步　用记事本将UTF格式的歌词字幕文件打开，修改并添加个人信息。

第5步　将背景视频和音乐文件分别放入各自的轨道。选择【视频】选项卡，设置背景视频为静音效果。

第6步　选择标题轨，打开UTF格式的字幕文件，选择第一句歌词，按住Shift键选择最后一句歌词，整体进行前后的移动，保证将第一句歌词的起始位置与音乐文件的歌曲内容相对应，以达到全部歌词和歌曲内容的对应，如图6-39所示。

注意：将歌词全部选中后进行整体移动，可以准确地将歌词位置对应于歌曲内容的位置，不要逐句地移动，以避免对应出错。

图6-39

第7步 对背景视频素材进行剪辑，删除部分画面，使背景视频素材与歌曲的播放长度相对应。利用预览窗口下方的【开始标记】按钮、【结束标记】按钮、【分割视频】按钮等，对音频素材进行修整。其中，【开始标记】按钮和【结束标记】按钮成对使用，功能是选取范围内的素材；【分割视频】按钮的功能是将素材剪断，如图6-40所示。

图6-40

第8步 利用"智能包"，保存项目文件，如图6-41所示。

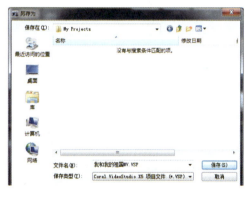

图6-41

习　　题

1. 下列数字视频中，_____质量最好。

　　A．240×180 分辨率、24位真彩色、15帧/s的帧率

　　B．320×240 分辨率、30位真彩色、25帧/s的帧率

　　C．320×240 分辨率、30位真彩色、30帧/s的帧率

　　D．640×480 分辨率、16位真彩色、15帧/s的帧率

2. _____不是常用的音频文件的后缀。
 A．WAV　　　　B．MOD　　　　C．MP3　　　　D．DOC
3．以下多媒体软件工具，由Windows自带的播放器是_____。
 A．Media Player　　　　　　B．GoldWave
 C．Winamp　　　　　　　　D．RealPlayer
4．以下格式中，_____是音频文件格式。
 A．WAV　　　　B．JPG　　　　C．DAT　　　　D．MIC
5．以下有关MP3的叙述中，正确的是_____。
 A．具有高压缩比的图形文件的压缩标准
 B．采用无损压缩技术
 C．目前流行的音乐文件压缩格式
 D．具有高压缩比的视频文件的压缩标准
6．下列采集的波形声音质量最好的是_____。
 A．单声道、8位量化、22.05 kHz采样频率
 B．双声道、8位量化、44.1 kHz采样频率
 C．单声道、16位量化、22.05 kHz采样频率
 D．双声道、16位量化、44.1 kHz采样频率
7．会声会影编辑和处理的文件称为_____。
 A．项目　　　　B．视频　　　　C．音频　　　　D．素材
8．会声会影项目生成视频要经过_____后合成单个的文件。
 A．渲染　　　　B．合并　　　　C．组合　　　　D．连接
9．_____是会声会影提供的将素材的每一个镜头按照一定的顺序和手法连接起来形成整体的处理手段。
 A．渲染　　　　B．转场　　　　C．滤镜　　　　D．关键帧
10．会声会影提供的将特殊效果添加到视频中，用以改变素材的样式或者外观的技术手段称为_____。
 A．视图　　　　B．转场　　　　C．滤镜　　　　D．渲染

参考文献与链接

参考文献

1. 罗旭等．《大学计算机实训》（第 3 版）[M]．北京：高等教育出版社，2019.
2. 张岩等．《大学计算机基础》（第 3 版）[M]．北京：高等教育出版社，2019.
3. 裴若鹏等．《数字媒体多彩设计》[M]．北京：科学出版社，2016.
4. 杨亮等．《大学计算机——信息、媒体与设计》[M]．北京：科学出版社，2016.
5. 李云龙．《绝了！Excel 可以这样用——数据处理、计算与分析》[M]．北京：清华大学出版社，2013.
6. 伍昊．《你早该这么玩 Excel》[M]．北京：北京大学出版社，2011.
7. 马谧挺．《闪魂——Flash CS4 完美入门与案例精解》[M]．北京：清华大学出版社，2009.
8. 胡国钰．《Flash 经典课堂——动画、游戏与多媒体制作案例教程》[M]．北京：清华大学出版社，2013.

参考链接

1. 昵图网　http://www.nipic.com/
2. 找字网　http://www.zhaozi.cn/
3. 素材中国　http://www.sccnn.com/
4. 大图网　http://www.daimg.com/photoshop/
5. 中国 Photoshop 资源网　http://www.86ps.com/
6. Word 联盟　http://www.wordlm.com/
7. Word 教程网　http://www.wordjc.com/
8. 设计帝国　http://www.warting.com/
9. ExcelHome 全球领先的 Excel 门户　http://www.excelhome.net/
10. Excel 精英培训 专业的 Excel 学习论坛　http://www.excelpx.com
11. EXCEL 学习网 专业的 Excel 在线学习网站　http://www.excelcn.com/
12. 我要自学网 Excel2010 基础教程　http://www.51zxw.net/list.aspx?cid=427
13. CP/M（监控程序）http://baike.baidu.com/view/1247436.htm
14. MS-DOS　http://baike.baidu.com/view/61797.htm/
15. Windows 操作系统　http://baike.baidu.com/view/4821.htm/
16. Microsoft Office　http://baike.baidu.com/view/25393.htm
17. VBA（Visual Basic 宏语言）　http://baike.baidu.com/view/88461.htm
18. XML（可扩展标记语言）　http://baike.baidu.com/view/63.htm